小鼓的夢

我總是
覺得

寂寞。

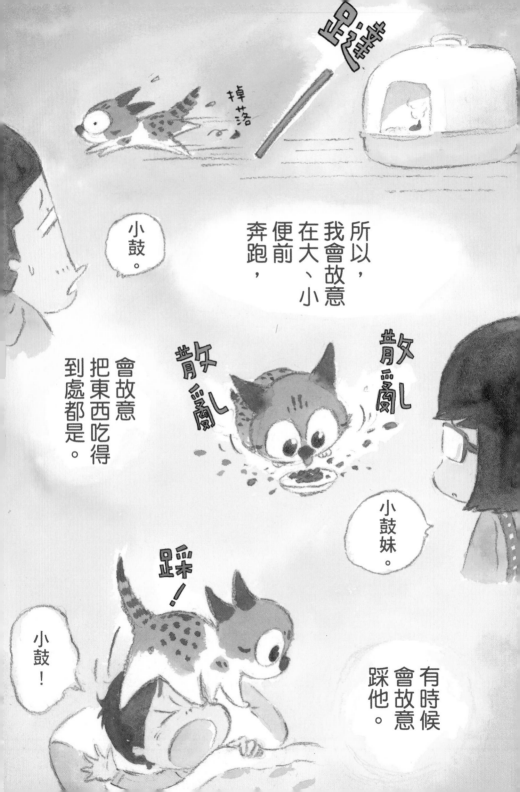

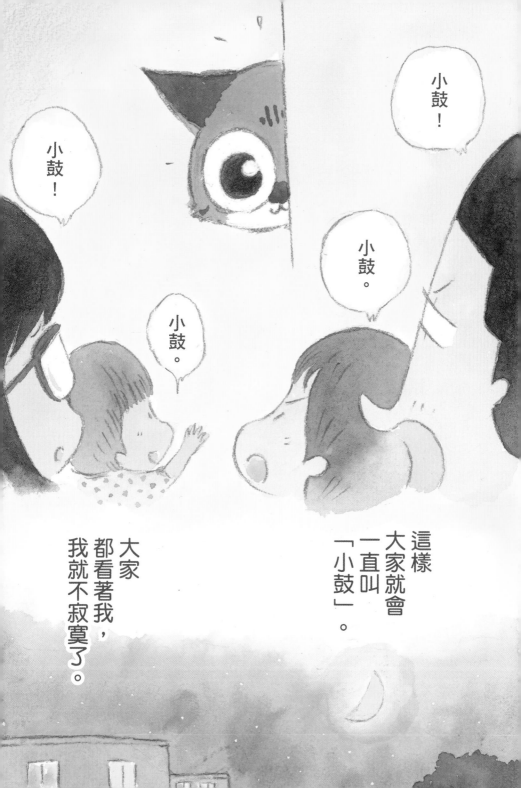

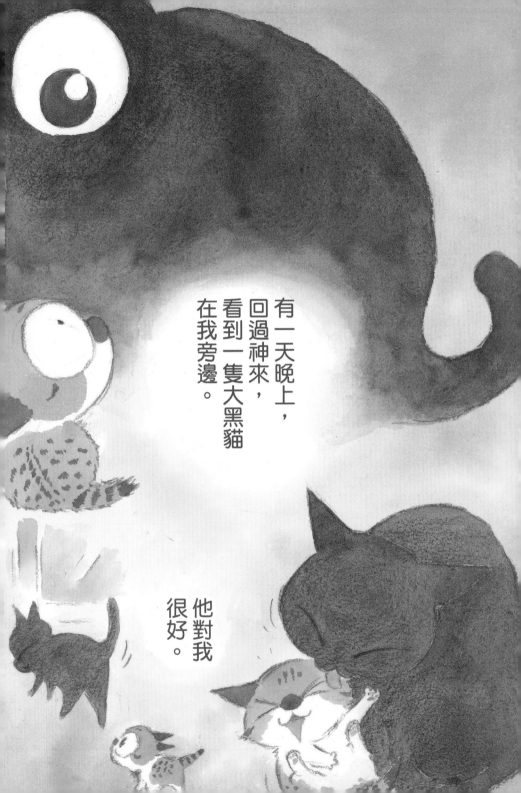

有一天晚上，
回過神來，
看到一隻大黑貓
在我旁邊。

他對我
很好。

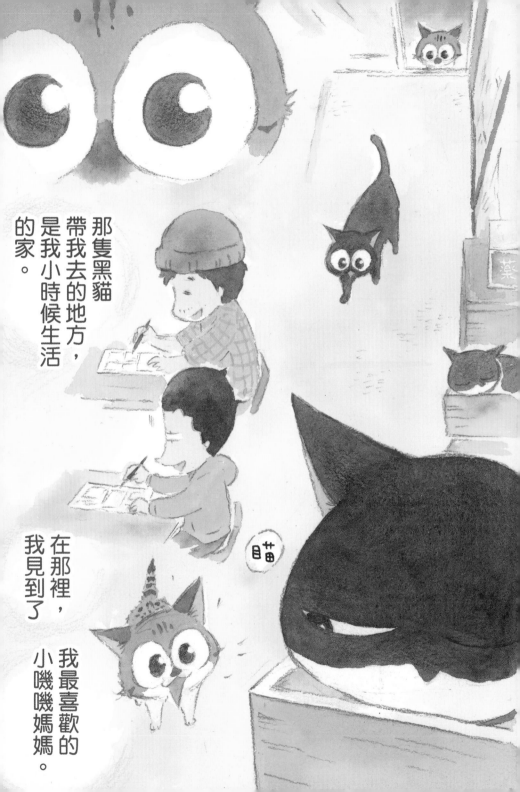

那隻黑貓帶我去的地方，是我小時候生活的家。

在那裡，我見到了我最喜歡的小嘰嘰媽媽。

喵

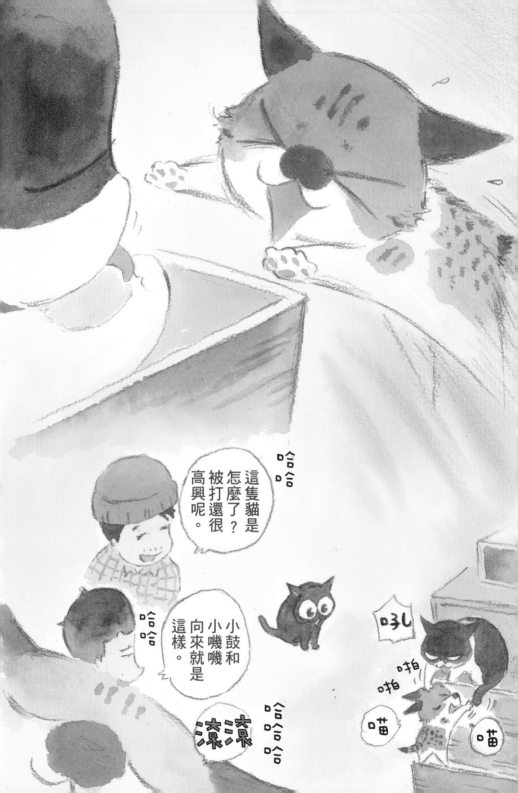

為什麼貓都叫不來。最終

目錄

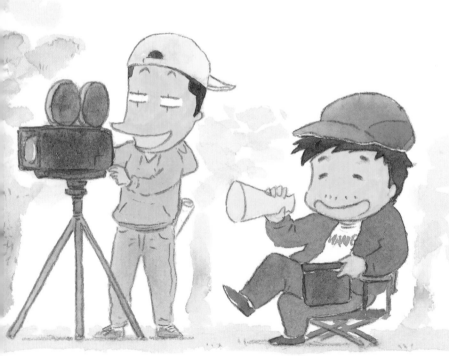

第1章　小鼓愛撒嬌

躲貓貓

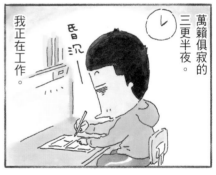

萬籟俱寂的三更半夜。

我正在工作。

喔

小喵喵已經死了。

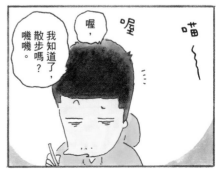

喵～

喔

我知道了，散步嗎？嘰嘰。

喔，

……小鼓啊

原來是

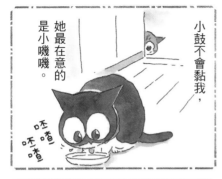

小鼓不會黏我，她最在意的是小嘰嘰。

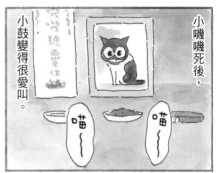

小嘰嘰死後，小鼓變得很愛叫。

被吼還這麼開心好奇怪的傢伙。

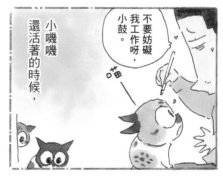

不要妨礙我工作呀，小鼓。

小嘰嘰還活著的時候，

小嘰嘰對小鼓並不好，

但小鼓似乎把她當成了媽媽。

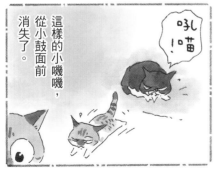

這樣的小嘰嘰，從小鼓面前消失了。

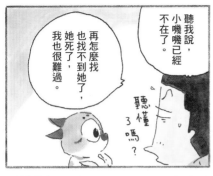

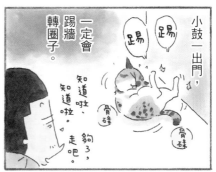

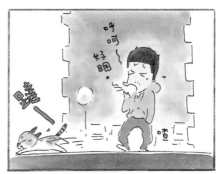

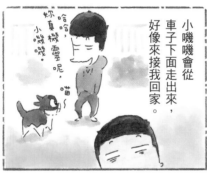

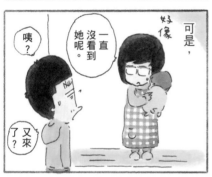

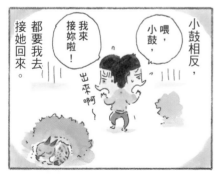

神清氣爽

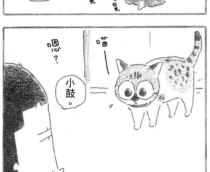

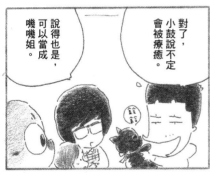

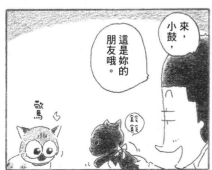

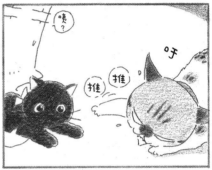

小鼓沾在填充娃娃上的口水，比平時臭，有野獸的味道。

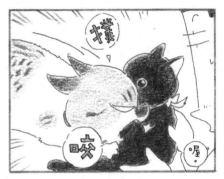

就某方面來說，小鼓很喜歡呢。

消除了她的壓力神清氣爽

小鼓被療癒了。

哦？那太好了。

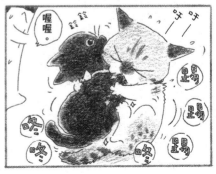

……這個

可能可以。

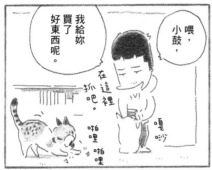

喂，小鼓，

我給妳買了好東西呢。

在這裡抓吧。

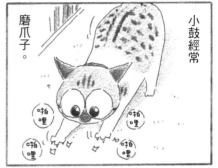

小鼓經常

磨爪子。

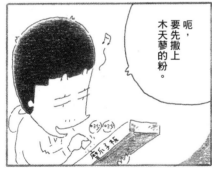

呃，要先撒上木天蓼的粉。

也會在柱子磨。

啊，喂、喂！不可以抓柱子，這房子是租的！

生活用品

寵物貓狗專櫃

19

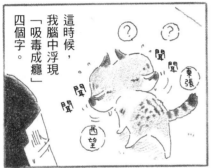

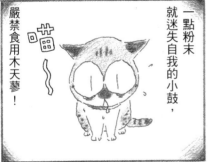

同樣的心情

這是送報公司把這個地區要送的早報，整疊放下來的聲音。

已經到這個時間了啊？

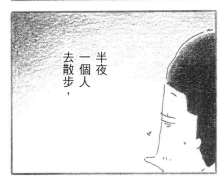

半夜一個人去散步，

小嘰嘰經常以這個聲音為暗號，來找我去散步。

去散步清醒一下吧。

發現跟小嘰嘰在的時候不一樣，有說不出是孤獨還是陰森的感覺。

小嘰嘰的身體
雖小，
給我的感覺
卻是龐大的
存在。

我會在
不知不覺中，
尋找小嘰嘰的身影。

明知道
她不在了，
還是會到處尋找，
覺得她會突然冒出來。

還是……回家吧……

轉身

這時候
我才想到，
小鼓也是跟我
同樣的心情吧？

22

第2章　租工作室

左右夾攻

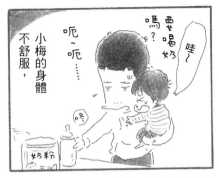

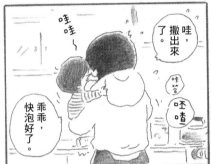

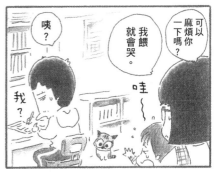

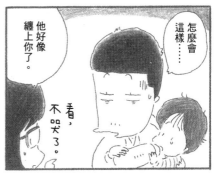

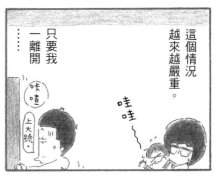

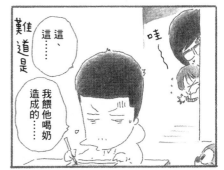

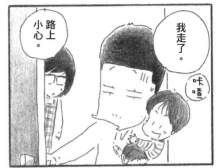

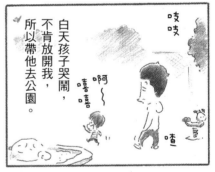

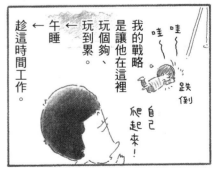

呃，這附近最便宜的公寓是……

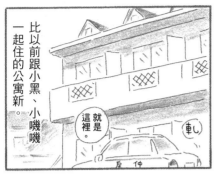

比以前跟小黑、小嘰嘰一起住的公寓新。

就是這裡。

房仲

六個榻榻米大，有浴室。

咦，三萬啊，好！

現在就去看看。

怎麼樣？

還蠻乾淨的呢。

這個物件比較裡面，

可是比較新，也比較乾淨。

哦。

那棟公寓在一條單行道的最裡面。

這是二樓的邊間。

而且沒多久學生就要開始找房子了，

原本沒打算當天決定，

但是被房仲公司的人威脅（？），

很快就會租出去囉。

那我就租這裡吧！

我就決定租下來當工作室了！

走過平交道、

快過！

緊急召回

我走了。

路上小心。

哇哇～

走過橋，

聽他哭成那樣，就覺得很可憐，捨不得丟下他。

哇～

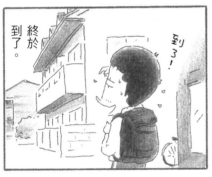

終於到了。

到了！

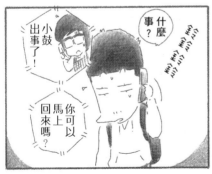

出事了！小鼓

什麼事？

你可以馬上回來嗎？

但我還是把心一橫，走30分鐘的路，去我的工作室。

快步
快步
快步

28

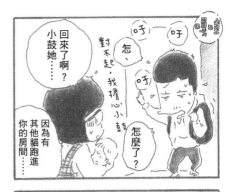

回來了啊？
小鼓她……

對不起，我擔心小鼓

因為有其他貓跑進你的房間……

怎麼了？

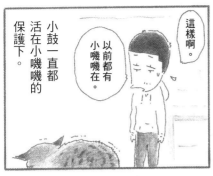

這樣啊。

以前都有小嘰嘰在。

小鼓一直都活在小嘰嘰的保護下。

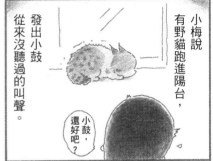

小梅說有野貓跑進陽台，發出小鼓從來沒聽過的叫聲。

小鼓，還好吧？

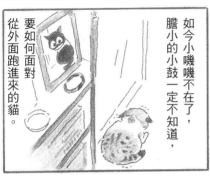

如今小嘰嘰不在了，膽小的小鼓一定不知道，要如何面對從外面跑進來的貓。

她好像很緊張。

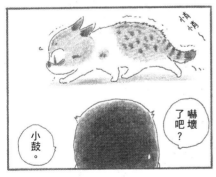

嚇壞了吧？

小鼓。

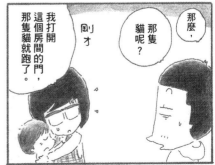

那麼，那隻貓呢？

那隻貓？

剛才我打開這個房間的門，那隻貓就跑了。

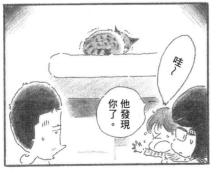

他發現你了。

哇～

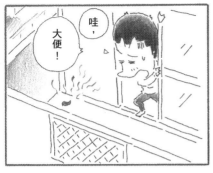

哇，大便！

緣分是很不可思議的東西。

房間出租

呼

終於到了。

把大便清乾淨，還是每天都會有。

從味道跟糞便大小來看，這裡是二樓啊，怎麼會這樣？

絕對是貓便！

要趕快工作了。

有點熱呢。

我猜是沿著陽臺從其他房間來的。

沒想到在這裡也跟貓有緣分⋯

我家陽臺是貓廁所嗎？

咦，這是什麼味道？

聞聞

用水沖洗也洗不掉味道，這時候我才了解，那些反貓派的人，發現貓在自家庭院大便時，是怎麼樣的心情。

可惡！

臭死了！

30

哇！

隔天

了又大便了!?

為什麼？

難道是

從其他地方來的？

割

Amajon

嗯？

用膠帶固定住。

這就這樣

隔板

貼貼

從這裡經過，爬過了隔板？

果然是

仔細一看，瓦楞紙上面黏著白色貓毛。

我的對策是用瓦楞紙作成隔板，讓貓沒辦法過來。

這樣就過不來了。

以為這樣就可以安心了……

哈哈

31

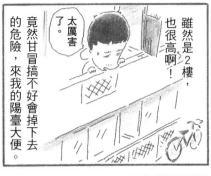
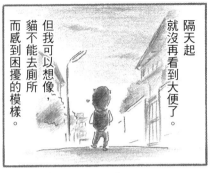
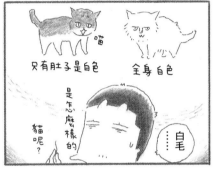
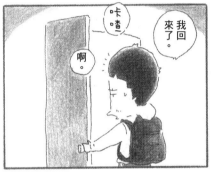

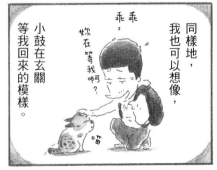

小貓

啊，果然是小貓。

滴答
滴答

我走了。

真糟糕，是被丟了？還是迷路了？

要走快點，今天是截稿日。

這時候的我，居然滿腦子想著俗不可耐的事。

咦？

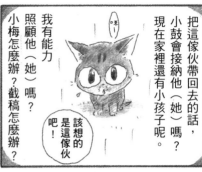

把這傢伙帶回去的話，小鼓會接納他（她）嗎？現在家裡還有小孩子呢。

我有能力照顧他（她）嗎？

小梅怎麼辦？截稿怎麼辦？

該想的是這傢伙吧！

咪～

那一天，我邊工作，邊想著那隻小貓。

坐立難安

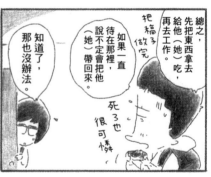

小貓？怎麼辦？要帶回來嗎？

我也不知道該怎麼辦。

可是，那個……會來不及來得及嗎？

今天不是截稿日嗎？

吁

的確是截稿日

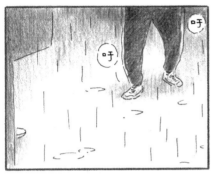

吁

吁

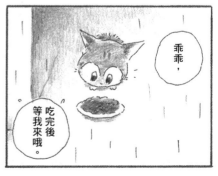

總之，先把東西拿去給他（她）吃，再去工作。

如果一直待在那裡，說不定會把他（她）帶回來。

把稿子做完

死了也很可憐

知道了，那也沒辦法。

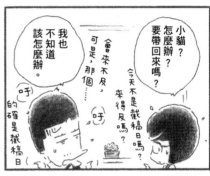

乖乖，吃完後等我來哦。

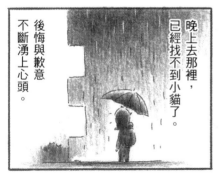

晚上去那裡，已經找不到小貓了。

後悔與歉意不斷湧上心頭。

嘩啦啦

第3章　沒想到會拍成電影

姊姊

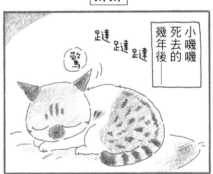

長子上幼稚園的時候，次子出生了。

老爸。

啊，醒著。

小鼓。

啊，早餐。

喵～～

幹嘛？

我要去幼稚園了。

咦？

牛奶？

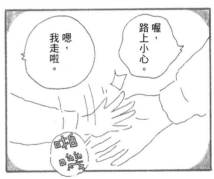

喔，路上小心。

嗯，我走啦。

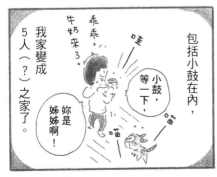

乖乖，牛奶來了。

小鼓，等一下，妳是姊姊啊！

包括小鼓在內，我家變成5人（？）之家了。

我送他出去，交給你了。

好。

快點，小黑，巴士快來了。

貓咬老鼠

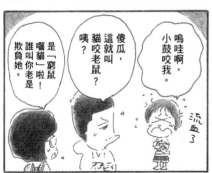

從來不曾

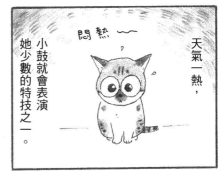

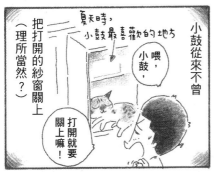

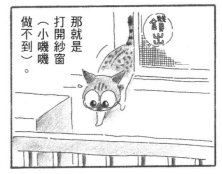

決定

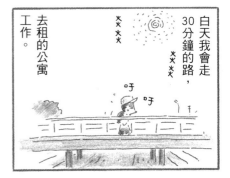

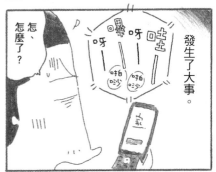

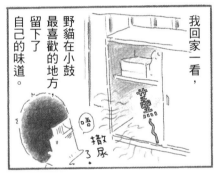

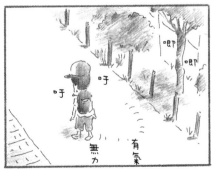

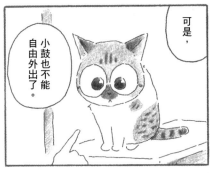

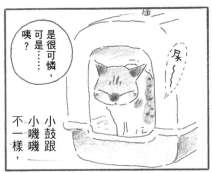
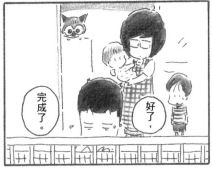
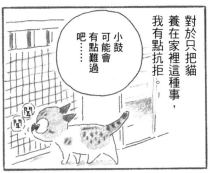
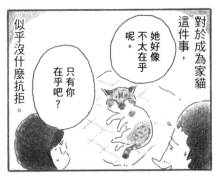
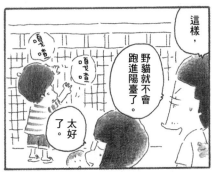

拍誰的電影？

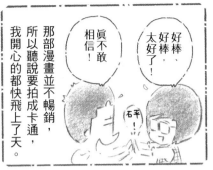

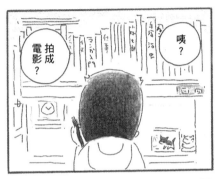

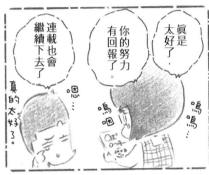

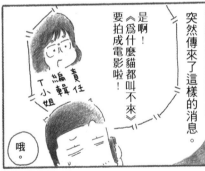

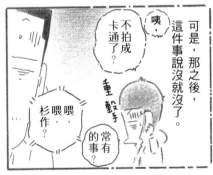

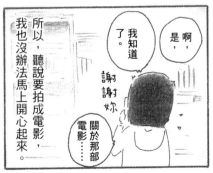

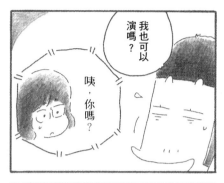

我也可以演嗎？

咦，你嗎？

為什麼貓都叫不來。
劇本　初稿

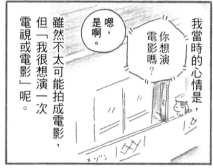

我當時的心情是，雖然不太可能拍成電影，但「我很想演一次電視或電影」呢。

你想演電影嗎？

嗯，是啊。

沒多久，電影用的劇本，送到了我手上。

嘿

呼

喔

啊

這難道是……

不，等等。

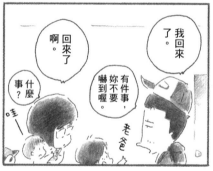

我回來了。

啊，回來了。

有件事，妳不要嚇到喔。

什麼事？

老爸

哇—

我半信半疑地提出了條件。

寫劇本的導演跟我約好見面了。

咦？

導演願意見我？

見我？

真的嗎？

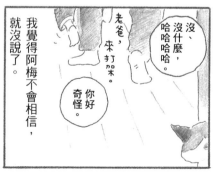

老爸，來打架。

沒、沒什麼，哈哈哈哈。

你好奇怪。

我覺得阿梅不會相信，就沒說了。

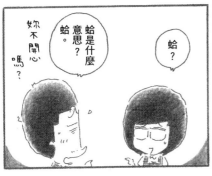

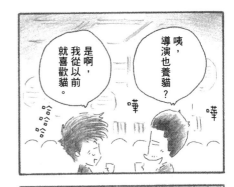

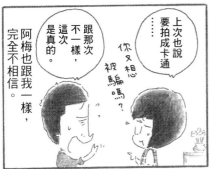

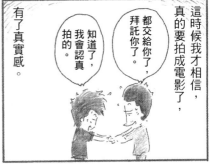

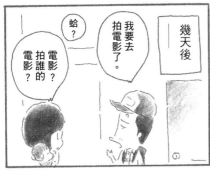

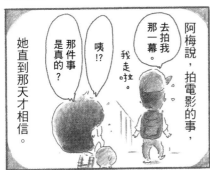

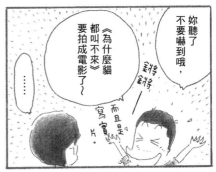

45

準備，開始！

我本來以為，我在電影裡的演出，頂多只是眾多的跑龍套之一，

啊。

啊

聲音出得來嗎？

怦

怦怦

怦怦

是在外景拍攝地點，有點老舊的食堂。

咦，在這裡拍嗎？

是啊。

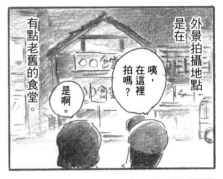

沒想到導演給了我一個「食堂老闆」的角色，還要說簡單的台詞。

把這盤端出去，邊講台詞。

是、是。

我逞強地這麼說。

不，一點都不會。

杉作，會緊張嗎？怎麼樣？

應該沒問題了。

去外景巴士換衣服吧。

是，知道了。

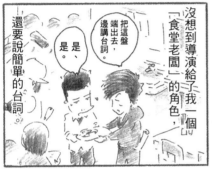

在這裡遇見演出的明星，我更緊張了。

啊！

你好。

你好。

其實心裡緊張得七上八下。

指教。

請多多

你好，麻煩你了。

你好。

來，要正式演出了。

咕嘟咕嘟

好，OK。

是、是。

準備，

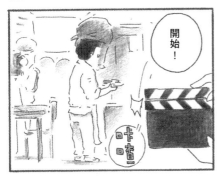

開始！

卡噠卡噠

亮

好亮啊

哇

燈光把食堂照得跟白天一樣亮。

就這樣，《為什麼貓都叫不來》的電影正式開拍了。

那種耀眼的感覺，讓我想起以前曾經上去過的後樂園會館的拳擊場。

47

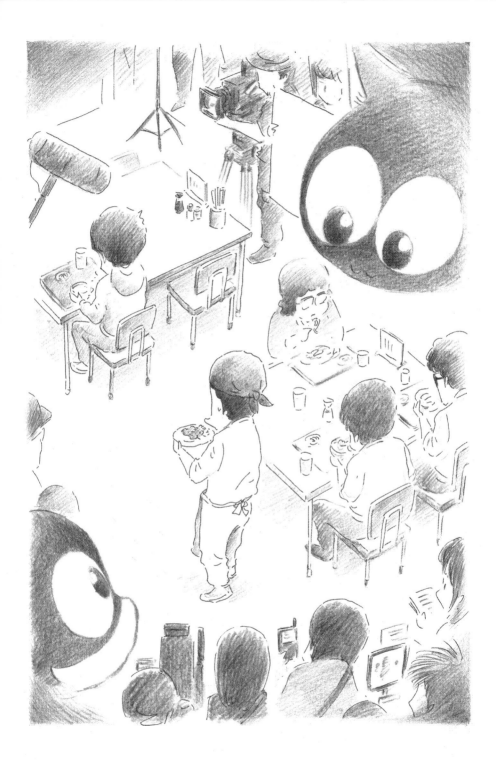

電影製作幕後對談
杉作×山本 透

即將於 2016 年春天上映的電影《為什麼貓都叫不來》的導演——很喜歡貓的山本透，與杉作談電影製作幕後花絮，並且誇耀愛貓，只有這裡才看得到喔！

杉作 聽說要拍《貓叫不來》的寫實電影，我非常吃驚，心想貓的畫面要怎麼拍呢？而且，內容又是由很多小故事串連起來的8格漫畫，很難想像要怎麼拍。所以，老實說，我是半信半疑。

山本 我第一次看《貓叫不來》時，只出了一本。因為製作人說：「你不是喜歡貓嗎？出了這樣的漫畫呢。」把書塞給我，我就看了。要把只有小黑、小噠噠、光男的故事拍成電影，必須讓貓有很大的戲

感覺就像回到了那個時代，看著我們自己（杉作）

分。我也知道很難拍，可是，有種莫名的自信，覺得一定有辦法拍（笑）。

杉作 前幾天我看到了完成的作品，太厲害了！貓兒們開運動會的畫面，跟當時一模一樣，內容完全相同，尤其是小噠噠從櫥櫃跑出來的模樣、眺望外面的背影、小黑在電視機上睡覺的樣子等，都很像在我的記憶裡裝了一台攝影

機。

山本　謝謝。

杉作　拍貓很難吧？

山本　拍小貓尤其困難。我原本想，只要讓兩隻貓待在框框裡5秒就OK了，結果兩隻貓太活潑，很快就在房間裡開起了運動會，完全沒辦法待在框框裡。每次拍攝時，我都會抱著「拜託，5秒就好！」的祈禱般的心情。我也養黑貓，回到家時，甚至會問自己的貓：「有沒有什麼好辦法？」（笑）。除此之外，我還會注意不要把貓和人分開拍。貓和人一起入鏡，更能把溫度傳達給觀眾。

杉作　風間先生的確給人「一直跟貓在一起生活」的感覺。原來如此，難怪我

山本 透

1969年3月20日出生。從電視劇製作轉入電影界，在《惡女花魁》、《永遠的0》等知名電影中擔任副導演。2008年，以《KIZUMOMO》出道，成為導演。2012年，由麻生久美子與大泉洋主演的《早安Evian！》大賣座。2015年10月16，由藤原龍也主演的作品《探險隊之榮光》上映。

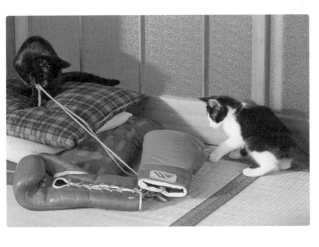

覺得又開心又懷念，好像飄呀飄地回到了那個時代，從天上看著我們自己。

山本　飾演小嘰嘰那隻貓叫做紀子，非常喜歡人。被幾十名工作人員包圍，也毫不怯場，是個聰明的孩子。飾演小黑

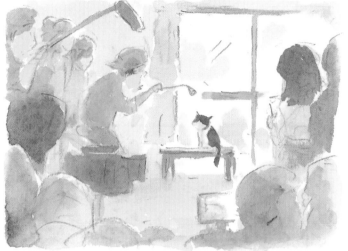

這兩隻貓都很喜歡人，所以在撫摸的畫面時，發出來的呼嚕呼嚕聲都太大，後來還要再降低音量。

爭奪老大地位而戰時，正好派上用場。

大叫：「吼喵！」。所以，在拍小黑為填充娃娃拿給他看，他也會齜牙咧嘴地的蘋果跟人很親，卻很討厭貓，把貓的

飾演小嘰嘰的紀子，是被一堆人包圍也毫不怯場的知名女星。

杉作 把小黑、小嘰嘰帶回來的哥哥，也很高興要拍成電影了。飾演哥哥的霸野在畫原稿時，畫面上的原稿是哥哥親筆畫的。因為導演拜託哥哥說：「希望你親自畫原稿」，所以他卯起來畫。

山本 老師和老師的哥哥都把以前的作品原稿借給我，真的幫了我大忙！

杉作 又重新看到很多被退件的作品，發現那些原稿都慘不忍睹，一看就知道不會被錄取（笑）。我把我對拳擊的熱情投入漫畫裡。當時不知道為什麼不會被錄取，還是拚命地畫。往日情景被

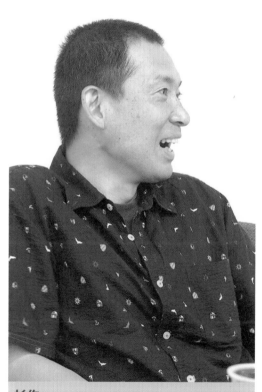

杉作
1966年3月6日出生。曾經當過拳擊選手，現為漫畫家。
新潟縣新潟市（前龜田町）人。
1999年以《妹妹啊》獲頒青木雄二獎。
著有《為什麼貓都叫不來》等作品。

公開來，覺得很難為情（笑）。

山本　拍的是，我想憑著一股熱情投入漫畫世界，因此吃盡苦頭的光男，所以反而請主演的風間不要練習漫畫。拍攝時也沒有給他詳細的指導，所以他拿筆的方式、塗黑底的方式，都自成一派，我認為應該拍到了只憑著狂熱在作畫的身影。

杉作　跟哥哥相比，我的畫差多了。雖然當過哥哥的助理，但20％的工作是塗黑底，80％的工作是跑腿買東西（笑）。就這點來看，風間飾演的光男模樣，嗯，完全可以接受。

我很喜歡落魄的男人（山本）

山本　看完原作第一集，我就被貓和光

男的溫暖感動得哭了。在老師面前說，或許很失禮，但我還是要說，我很喜歡落魄的男人！（笑）

杉作　啊哈哈哈（爆笑）。

插畫／杉作　採訪・撰文／落合有紀

山本 落魄潦倒的光男往上爬，向新的道路跨出了一步。為了把落魄男的奮鬥模樣，淋漓盡致地表現在電影裡，我盡我所能，與工作人員一起努力，希望可以把老師的作品散發出來的氛圍、柔情，儘可能原封不動、寫實地表現出來。

杉作 看完電影，感覺真的是把我的作品看的非常透徹才拍的。不只是《為什麼貓都叫不來》，連《（犬）Rocky》都看了，放進台詞裡，讓我好驚訝（笑）。還有，謝謝你讓我演出。我本來是想，可以當個路人閃過畫面就好了。

山本 你演得就像食堂老闆！

杉作 哪裡哪裡，都是導演教得好。

山本 我只告訴你「請在這裡說話」而已，你真的演得很好。這次是第一集的故事，也有提到小梅，但看完最新一集，覺得你和小梅之間的故事也很歡樂，所以很希望這次會賣座，可以再拍續集。

杉作 電影裡的小梅是理想中的小梅，認真又溫柔⋯⋯

山本 老師，這段對話會出書喔（笑）。

杉作 啊，現實中的小梅，跟電影一樣是完美的女性喲（笑）。

飾演小黑的蘋果，在籠子裡也一直呼嚕呼嚕叫。

為什麼貓都叫不來

人氣排行榜
投票結果發表！

合計2273票的投票結果，第一名是小嘰嘰！
依照日文版第四集約定，小嘰嘰成為明信片插畫主角。
以下為讀者感言，謝謝大家！

我好喜歡
小嘰嘰的可愛、堅強、
溫柔和高貴。
（44歲 女性）

雖然是女生，
卻很豪邁、帥氣！
（53歲 女性）

我喜歡小嘰嘰的背影，
喜歡到無法形容。
（22歲 男性）

小嘰嘰死後，
杉作開車載著小嘰嘰，
去以前住的城市……
每次看到這裡我都會哭。
很傷心，
也很感動。
（36歲 女性）

我養了一隻
受到小嘰嘰影響
而取名為
小嘰嘰的貓。
（55歲 女性）

自由進出，
還會抓麻雀來吃，
竟然那麼長命，
活到了18歲，
太令人驚訝了！
（47歲 女性）

我和女兒都迷上小嘰嘰，
增加了兩人之間的話題。
正值青春年華的女兒，
會跟我這個歐巴桑興奮地談論
「小嘰嘰怎樣怎樣～」，
必須要注意
周遭人的眼光……（笑）。
（40歲 女性）

深夜和小嘰嘰
一起散步的畫面，
真的太棒了。
沒有信賴關係，
就不可能做得到。
（31歲 女性）

第
1名
小嘰嘰
1213票

我家的貓
跟小黑同名，
性格也一模一樣。
（47歲 男性）

哥哥以為小黑是女生，
替他綁上了紅色絲帶，
我非常喜歡這個情節！
（12歲 女性）

想到小黑在天堂
可能也會被小嘰嘰打，
就覺得小黑好可憐，
也很可愛。
（18歲 女性）

小黑死去的畫面
太悲哀了！
作者對貓的想法、
與貓相處的方式，
都引發我的共鳴，
所以我成了忠實的粉絲。
（69歲 女性）

膽小的小黑
逐漸成長的身影，
讓我也想好好加油。
（34歲 男性）

第**2**名 小黑 560票

我喜歡他笨拙
但溫柔的樣子。
（70歲 女性）

這本書
有滿滿的作者人生。
我想感謝他沒有被貓
死去的悲哀擊倒，
努力地畫到最後。
（28歲 女性）

這本書根本就是
人類杉作的戲劇。
（42歲 男性）

一個年輕男生
逐漸獨立自主的模樣，
堅強且光輝閃閃，
十分耀眼。
（64歲 女性）

杉作的眼睛很有趣。
沒有黑眼珠，
表情卻活靈活現，
這應該是一大發明吧？
（16歲 男性）

第**3**名 杉作 191票

第5名
83票

向小嘰嘰撒嬌的小鼓，令人憐愛！
（24歲 女性）

祈禱小鼓也會有新的夥伴！
（44歲 女性）

很想知道小鼓後來怎麼樣了，相信她一定會幸福。
（10歲 女性）

第4名 小梅
107票

小梅用「吼！」保護了小嘰嘰的自尊，太棒，也太可愛了。
（33歲 女性）

最後分別時，她說：「嘰嘰姐，妳怎麼了？」讓我哭了……
（20歲 女性）

我要投票給支持老師又很照顧小嘰嘰和小鼓的阿梅！
（58歲 女性）

第7名 哥哥
32票

這個人是所有一切的開端。
（31歲 女性）

雖然被畫成很沒責任感的人物，但我覺得應該是沒辦法丟下棄貓、棄狗的心地善良的人。
（46歲 女性）

好想看哥哥畫的漫畫。
（13歲 男性）

第6名 灰貓
79票

看著灰貓，就會激發我的母性，好想抱他。
（56歲 女性）

我好喜歡灰貓最後來見大家的畫面。
（45歲 男性）

我最喜歡灰貓和小黑的組合！
（21歲 女性）

第8名 通通喜◼◼◼法選！

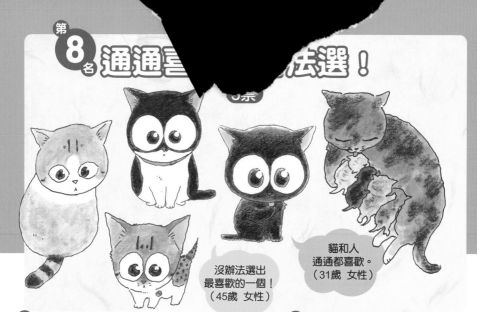

沒辦法選出
最喜歡的一個！
（45歲 女性）

貓和人
通通都喜歡。
（31歲 女性）

第9名 蓬蓬

1票

看了就生氣，
可是沒辦法討厭他。
（65歲 女性）

第9名 房東和大隻

大隻，
你要幸福喔。
（25歲 男性）

1票

第9名 花斑貓

1票

跟我家的貓
長得一模一樣！
（？歲 女性）

花斑貓

感謝大家的投票！

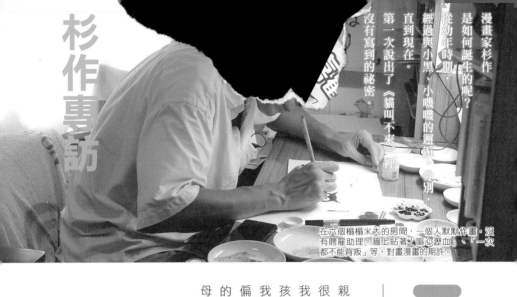

漫畫家杉作
是如何誕生的呢？
從幼年時期，
經過與小黑、小嘰嘰的邂逅、別離，
直到現在。
第一次說出了《貓叫不來》裡
沒有寫到的祕密。

杉作專訪

在六個榻榻米大的房間，一個人默默作畫。沒有聘雇助理。牆上貼著「嘔心瀝血」、「一次都不能背叛」等，對畫漫畫的期許。

我是母親說「不可以」也不會聽的小孩

——首先請談談您的提時代。

我出生前父親就去世了，所以母親一直忙著工作。母親要說慈祥，的確很慈祥，但要說溺愛，也的確很溺愛。我是那種被說「不可以」也不會聽的小孩。即使母親說：「不可以」我想我也會回說：「哼，危險嗎？我就偏要打！」回想起來，我是個很不聽話的壞小孩。現在自己有了孩子，才了解母親的心情。

成為《（犬）Rocky》題材的愛犬 Rocky。

——高中畢業後，您是為了打拳擊來到東京吧？

我沒有認真讀過書，對一般工作也沒什麼興趣。我想我喜歡拳擊，留到東京後，在卡通背景的公司工作了一段時間。班上不是都會有特別會畫畫的人嗎？我多少也有那樣的自覺，沒多想就進去工作，進了公司才發現大家都很會畫，深受打擊，也開始腳踏實地學習繪畫的基本，對現在有很大的幫助。

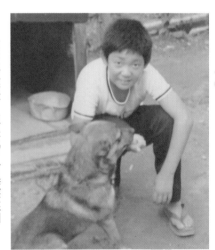

調皮的國中時代，與第一次養的 PUSU 合照。

──與小黑、小嘰嘰是怎麼樣的邂逅？

老哥撿到小黑和小嘰嘰時，是在難得下雪的正月。跟漫畫裡不一樣，他是打電話告訴我：「撿了貓回來。」回到家，就聽説貓在我房間。我還記得，我很緊張地打開門，因為不知道是怎麼樣的貓，又怕貓會突然撲上來，所以擺好了架式。結果只是小貓，又很親人，害我有種「搞什麼嘛」的感覺。那時候，老哥開始《Kick The Chu》的連載，開心地説：「這兩個傢伙是福貓！」我在拳擊上也連連獲勝，應該是最高峰的時期。

3歲左右的小黑

──之後，你退出拳擊界，朝漫畫家的目標前進，是很大的轉折吧？

我退出時，已經當拳擊手好幾年了，自己也覺得是最後一次機會，拚了命練習，練到視網膜破裂。就某方面來説，有種「命中註定」的感覺，心想「啊，該結束了吧」。沒多久，老哥的漫畫不太順利，母親就對我説：「你幫他一起想嘛，説不定會畫出好作品。」可是，後來老哥結婚了，為了家

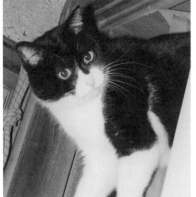

同樣是3歲左右的小嘰嘰，經常鑽進櫥櫃裡。

──小黑和小嘰嘰是怎麼樣的存在？

我一點都不覺得孤獨，是因為有小黑、小嘰嘰。

庭，他必須打工，因此遠離了漫畫。我是自由之身，就帶著刺激老哥的意味，對老哥説：「我要來畫漫畫喔。」當時，我既沒有學歷又沒有大腦，身體也到處都是傷，很難從事一般工作。以前家裡窮，老哥一開始就想從漫畫大撈一筆，我在這樣的家庭成長，所以對老老實實的工作也沒什麼興趣。最近跟老哥談起這件事，他説：「我們都很蠢呢。」

漫畫家時代的老哥。小嘰嘰剛做完避孕手術，還包著繃帶。

拳擊手時代。看不太清楚，左邊是杉作。

現在回想起來，真的很慶幸有小黑和小嘰嘰在。當時，我沒有工作，也不跟任何人交談，默默畫著賺不了錢的漫畫。小黑、小嘰嘰是唯一的説話對象。雖然是貓，叫了也會有回應。而且，在一起久了，也會了解彼此的心情。所以，我一點都不覺得孤獨，是因為有小黑、小嘰嘰吧！

醫生都説：「對手相當惡劣呢，貓有貓的規矩，通常不會咬成這樣。」怎麼可以輸給那種傢伙呢，所以我想設法鍛鍊小黑，讓他獲勝。小黑即使被咬，還是想出去，讓我更想協助他。外面有他喜歡的花斑貓、有灰貓那樣的夥伴，多麼快樂，我怎麼可以把他鎖在家裡面。

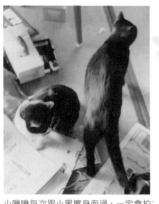

小嘰嘰每次跟小黑擦身而過，一定會拍小黑的頭，但小黑從來不在意。

──想讓自己的貓成為老大，是杉作老師特有的想法吧？

是嗎？小黑每次打架，強勁的對手都會耍賤招，把他咬的遍體鱗傷，差點把他的尾巴都咬斷了。連動物醫院的

我很高興他可以按本能活過一生。

──對杉作老師飼養貓的方式，有贊成和反對兩種意見呢。

當時和現在完全不一樣了。不過，我並不後悔，不會想：「當時要是替小黑結紮就好了。」就像當拳擊手，也可能受傷，嚴重的話甚至可能死亡，但我不是也憑自己的意志當了拳擊手嗎？即使父母阻攔，我也會因為想戰而戰。貓也一樣，原本就活在危險中，我也知道不結紮的危險性，但我還是很高興他可以按照本能活過一生。

小黑的最後一張照片。

小嘰嘰常常露出肚子睡覺。

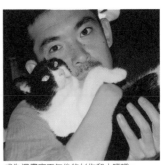

成為漫畫家兩年後的杉作和小嘰嘰。

說到小嘰嘰，我總是會想起這個背影。明信片上的畫，是想像這張照片的小嘰嘰回過頭來的樣子而畫的。

看小嘰嘰就知道了，她原本跟貓家老大阿勝黏在一起，手術後，就變成討厭貓了。不管什麼貓接近，她都會發出「吼喵」的威嚇聲，還會來找我，明顯表達她的不滿呢。讓我有種「唉唉」的無奈，心想：「這麼做果然違反了自然嗎？」

——是因為那次的投稿，開始了〈小黑號〉吧？

《小黑號》很快就開始連載了。從投稿作品開始，我就是以貓的觀點來畫，沒有產生過任何疑問。責任編輯也說那樣很好，我就繼續那樣畫了。

那之後，接著連載了《（犬）Rocky》、〈小黑〉兩部作品，但突然就結束了。工作越來越少，我也試過自己帶稿子去出版社，都沒有用。周遭人都擔心我的生活，我想就去打工吧，跟哥哥商量，哥哥說：「不要去打工，會半途而廢，以後再也沒辦法畫漫畫。」所以，我想不能停止作畫，就畫了〈漁夫喵丸〉和〈小嘰嘰的日子〉、〈A太與P子〉。

——可以談談以漫畫家為目標的投稿時代嗎？

剛開始我是畫拳擊漫畫投稿，全都被退回來了。這時候，打工地方的歐巴桑們給我看報紙連載的短篇漫畫，對我說：「這種你也能畫吧？」所以我就畫了，就是這本書裡的〈小嘰嘰、小黑與阿徹〉。不過，這個作品也沒得獎。

同時期，我畫了〈妹妹啊〉（收錄在《「小黑號」第九集》，用的不是沾水筆而是墨筆。在畫卡通背景時，我學會了墨筆的使用方法。用墨筆畫出蓬鬆的感覺，就很像貓毛了。這次的投稿漫畫被錄取，就讓我鬆了一口氣。

我一工作就來吵我的嘰嘰。

小鼓與小嘰嘰第一次見面。起初，彼此都抱持著戒心，但小鼓很快就跟小嘰嘰親近了。

來家裡沒多久的小鼓。

真正體會到失去寵物的人的心情

—— 為什麼會畫《為什麼貓都叫不來》？

見到《為什麼貓都叫不來》的責任編輯時，聊起了我以前也是拳擊手的事，還有哥哥以前也是漫畫家的事，責任編輯說：「這麼有趣的事，為什麼不畫呢？」建議我畫以自己為主角的漫畫散文。散文對我來說有點困難，剛開始寫大綱時，一點都不覺得有趣，轉換成8格漫畫時，才有了節奏感。從那時候起，改用粉彩筆（Paste）的塗滿方式，再把墨汁加入製圖用筆，畫得很順手。花了很長的時間，才到達這個階段。

—— 小嘰嘰是在那時候走的嗎？

開始畫《為什麼貓都叫不來。》時，小嘰嘰死了，害得我又失魂落魄，第一次真正體會到失去寵物的心

情。小黑走的時候，沒這麼嚴重，反倒有種解脫的感覺。對於小黑，我認為我「盡了百分之百的力量，照顧他到最後」了。但是，對於小嘰嘰，因為有了太太、小孩，還有小鼓，沒辦法花太多時間在她身上。所以，小嘰嘰死後，我幾乎虛脫，有半年都沒辦法作畫。

很適合野貓的台灣街景。

在台灣書店的簽書會，
跟讀者說話時很緊張的杉作。

台灣雜貨店的招牌貓。

—— 《為什麼貓都叫不來》被翻譯成外文，還在台灣舉辦了簽書會吧？

我應台灣出版社的邀請，去四天三夜，辦了三場簽書會。這是我第一次出國，所以是抱著去玩玩的心情，沒想到報社、雜誌社的人都來採訪，忙到幾乎沒有時間休息。在台灣，把喜歡貓的人稱為「貓奴」，我被問了好幾次：「你是不是貓奴？」

好像在說「我來打掃」的小鼓。

以前我對貓的感覺，曾經是「不過就是貓

但是，責任編輯沒有放棄我，一直等著我。我想，不能違背約定，就強撐起來畫。老實說，我原本只期待《為什麼貓都叫不來》可以賺點錢，沒想到託大家的福大賣，一本接一本，後來又接到了很多工作。

嘛」。總覺得女生才會養貓，男生都是養狗。跟貓一起生活後改變了觀點，但還是不太喜歡「貓咪好可愛啊～❤」之類的表現，所以不想露骨地說我喜歡貓（笑）。不過，我對貓充滿了感激之情。

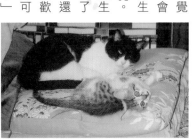

小嘰嘰睡得迷迷糊糊，小鼓趁機挨著她睡，最後還是被趕走了。

來參加簽書會的書迷，跟日本人一樣熱情，還有人聽我說話聽到哭了。我不是書迷心目中那麼完美的人，自己覺得很不好意思，心想「對不起，是這樣的作者」。

看到自己的畫動起來，有種「怎麼可能」的感覺。

電視卡通《為什麼貓都叫不來》
2015 年 10 月起在 TV 大阪・BS 朝日播放。

── 10月會開始播放卡通呢。

我看過卡通原畫，畫得很接近原作，非常好。色彩的搭配是採水彩風，我曾經做過卡通的工作，所以，看到自己的畫動起來，有種「怎麼可能」的感覺。配音演員的試鏡也很有趣。我不懂演技，看到大家都從腹部發聲，覺得太厲害了，好期待在電視上看到這部卡通。

── 出道成為漫畫家已經 15 年，現在是什麼樣的心境呢？

最近，想起日本的古老故事。有個少年沒有任何長處，每天只會畫貓，被大家嘲笑。可是，有一天，畫裡的貓擊退了妖怪老鼠，大家都很感謝他。我覺得這個故事跟我的狀況有點重疊，因為我是「落魄的男人只會畫貓，沒想到帶給了大家歡樂」，我很慶幸自己能持續畫貓。

插畫／杉作 採訪・撰稿／木下衛

為什麼貓都叫不來

之前

小嘰嘰在的日子

這是小嘰嘰還健在時，悠閒寫下的繪畫日記。
那個時代只有〈小黑〉的連載，
時間特別多。

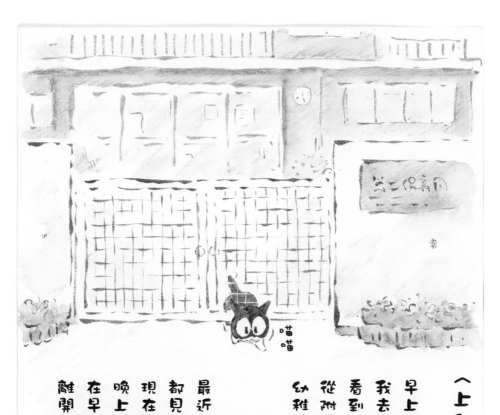

〈上幼稚園〉

早上為了讓大腦清醒
我去散步，
看到小嘰嘰
從附近的
幼稚園出來。

最近，半夜到早上，
都見不到她的身影，
現在我知道原因了。
晚上她會去空無一人的幼稚園，
在早上還沒有人來之前，
離開回家。

〈回應〉

某天傍晚，
我叫
小喋喋的名字，
發現她
會把尾巴
像旗子一樣
舉起來。

舉
舉
舉
蹼蹼蹼蹼

我覺得很好玩，
就連叫了幾聲。
她的尾巴
越舉越沒力，
到第四次時，
完全舉不
起來了。

難怪有俗語說
「事不過三」。

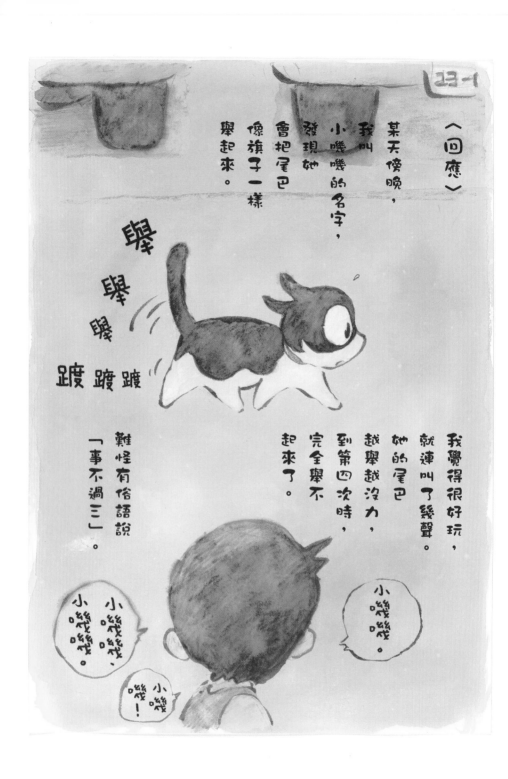

小喋喋。

小喋喋、
小喋喋。

小喋喋！

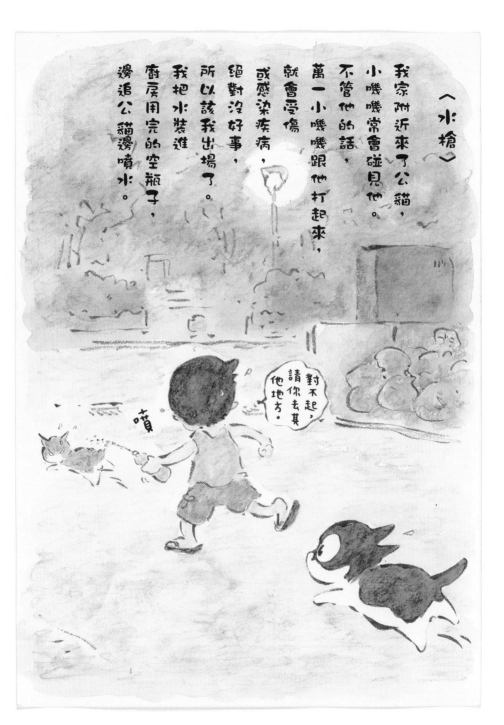

〈水槍〉

我家附近來了公貓，

小嘰嘰常會碰見他。

不管他的話，

萬一小嘰嘰跟他打起來，

就會受傷

或感染疾病，

絕對沒好事，

所以該我出場了。

我把水裝進

廚房用完的空瓶子，

邊追公貓邊噴水。

對不起，
請你去其
他地方。

噴

小鼓很喜歡小噘噘，小噘噘卻很討厭小鼓。

不管怎麼被討厭、再怎麼被討厭，小鼓還是很想親近最喜歡的小噘噘。

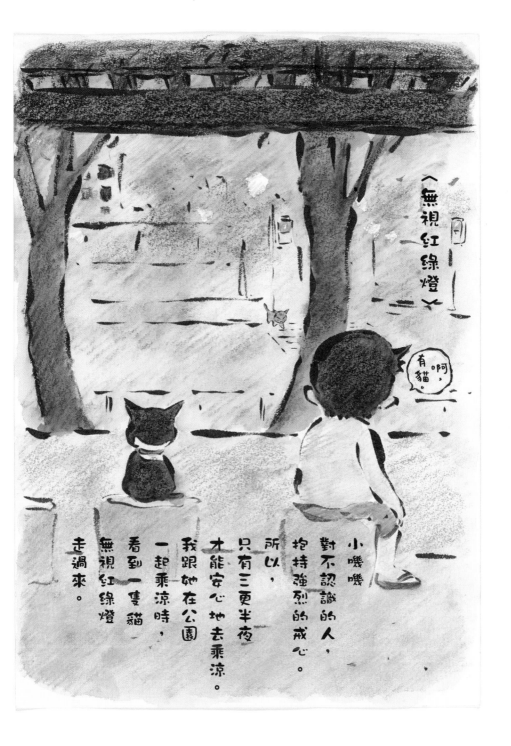

〈無視紅綠燈〉

啊
有貓

小磯磯
對不認識的人，
抱持強烈的戒心。
所以，
只有三更半夜
才能安心地去乘涼。
我跟她在公園
一起乘涼時，
看到一隻貓
無視紅綠燈
走過來。

小嘰嘰走得很快時，肚子的肉就會搖晃。

從前面看，肉會很有節奏地從左、右晃出來、好玩。

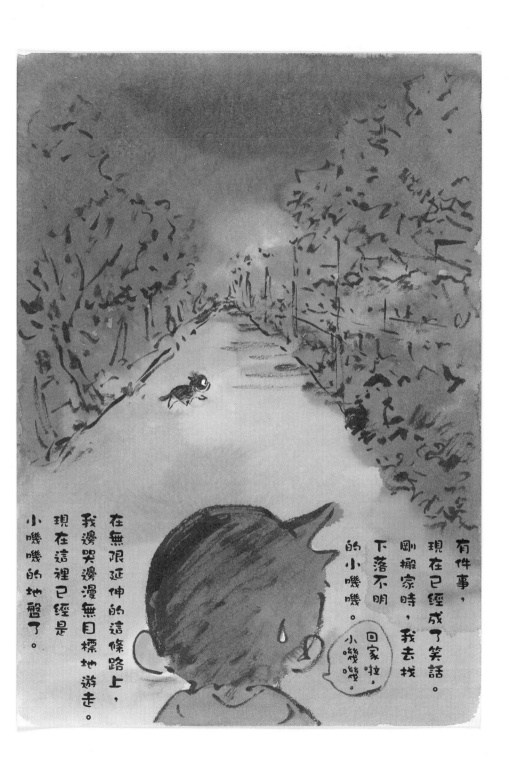

有件事，
現在已經成了笑話。
剛搬家時，我去找
下落不明
的小嘰嘰。

回家啦，
小嘰嘰。

在無限延伸的這條路上，
我邊哭邊漫無目標地遊走。
現在這裡已經是
小嘰嘰的地盤了。

漁夫喵丸

有個朋友住在青森的大間崎，
所以我把大間崎的名產鮪魚與貓結合，畫了繪本。
結局讓人有點害羞。

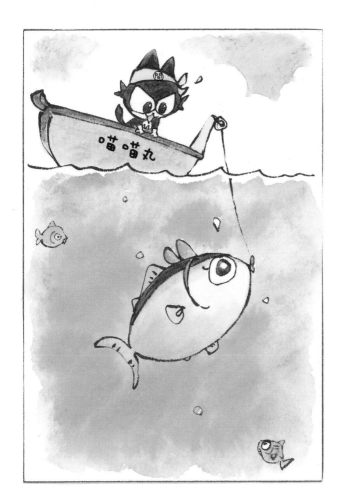

有一天，
漁夫貓喵丸
釣到了一隻鮪魚。

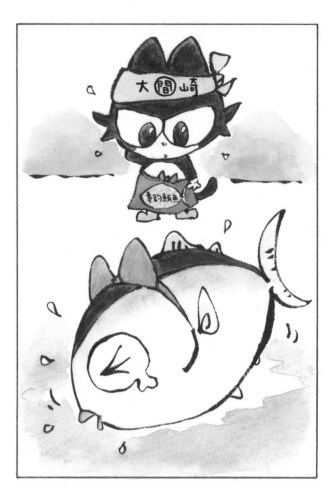

可是，
鮪魚麻子哭得很傷心，
喵丸覺得很可憐。

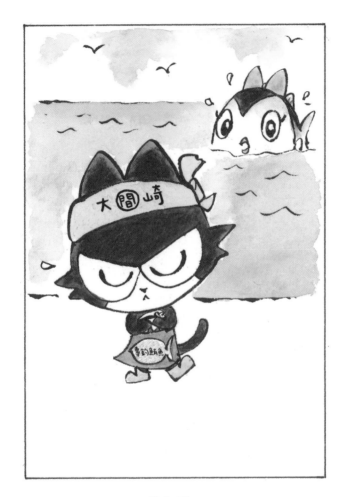

喵丸說：
「我也是個男人，
這次就放妳走，
不要再被我抓到了！」
把麻子放回了海裡。

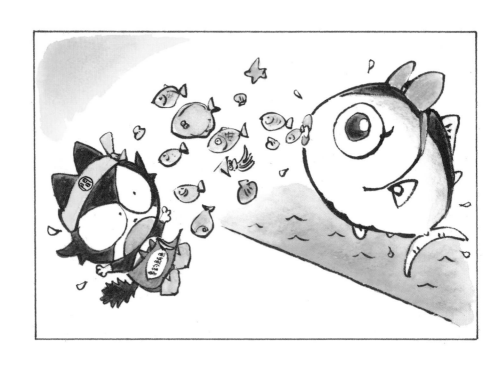

麻子抓了很多魚和貝殼給喵丸，
當作謝禮。

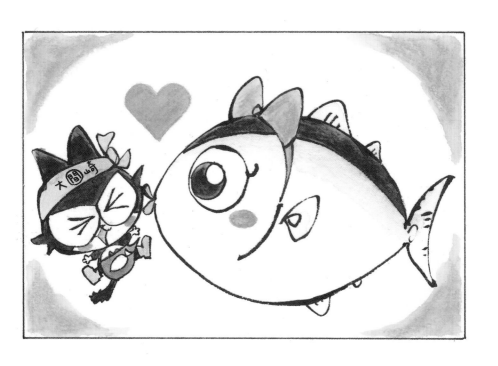

而且，
麻子還愛上了有男子氣概又豪邁的喵丸。

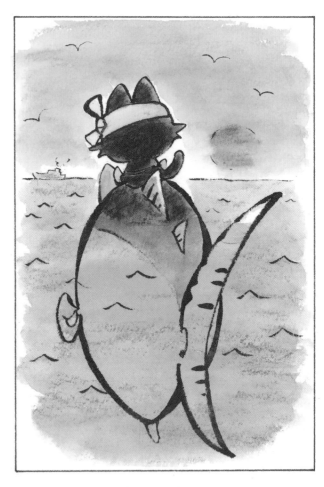

從此以後，
喵丸和麻子成為恩愛的情侶，
在大海過著快樂的日子。

完

老哥畫的
小嘰嘰、小黑與光男

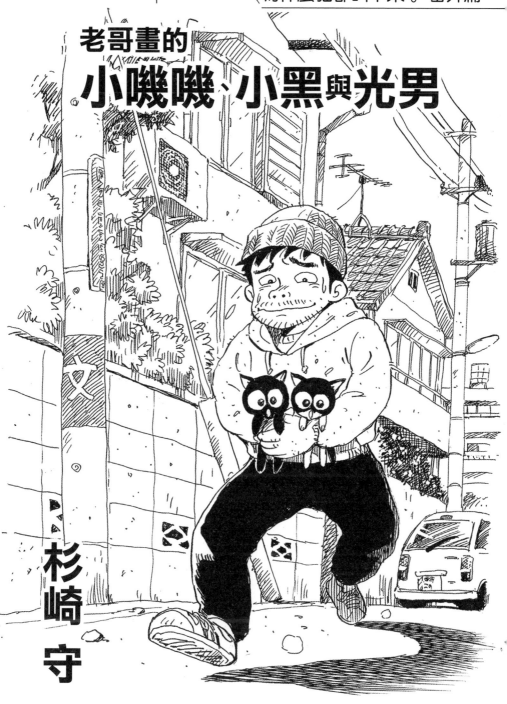

杉崎 守

1990年1月1日

請保佑我的連載漫畫得第一名。

然後，請保佑我在新潟的家人健康，還有請保佑我找到漂亮的女朋友⋯⋯還有⋯⋯

請保佑我賺大錢⋯⋯

我是杉作的哥哥。為了成為漫畫家，從新潟來到東京，努力了七年。

這時候，漫畫終於可以在月刊雜誌連載了，但是⋯⋯

好了，已經許願祈求大賣，該回去工作了！

喔！

每天艱苦奮鬥。

住在六個榻榻米大沒有浴室的公寓，

不怎麼受歡迎，做讀者調查時，名次都在很後面。

→連載的漫畫

少年月刊

新連載 Kick The Chu

82

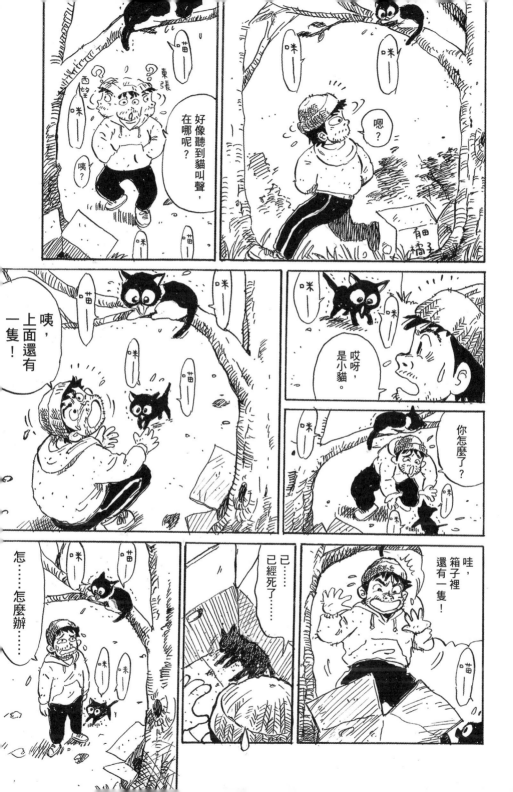

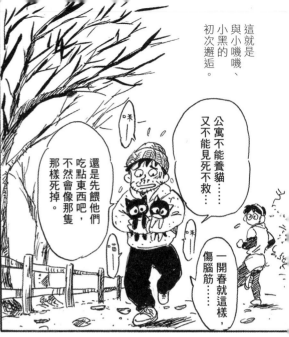

這就是與小嘰嘰、小黑的初次邂逅。

公寓不能養貓……又不能見死不救……一開春就這樣，傷腦筋……

還是先餵他們吃點東西吧，不然會像那隻那樣死掉。

只好找人收養他們。

沒人要收養的話，就送回新潟老家吧，雖然老媽不喜歡貓……

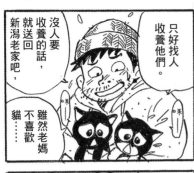

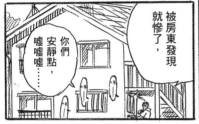

被房東發現就慘了，你們安靜點，噓噓噓……

看來沒問題了，太好了、太好了！哈哈哈哈！

喔，喝了呢！喝了呢！

可是，今後該怎麼辦呢？

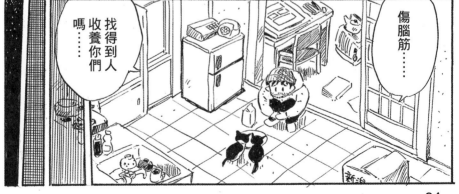

傷腦筋……

找得到人收養你們嗎……

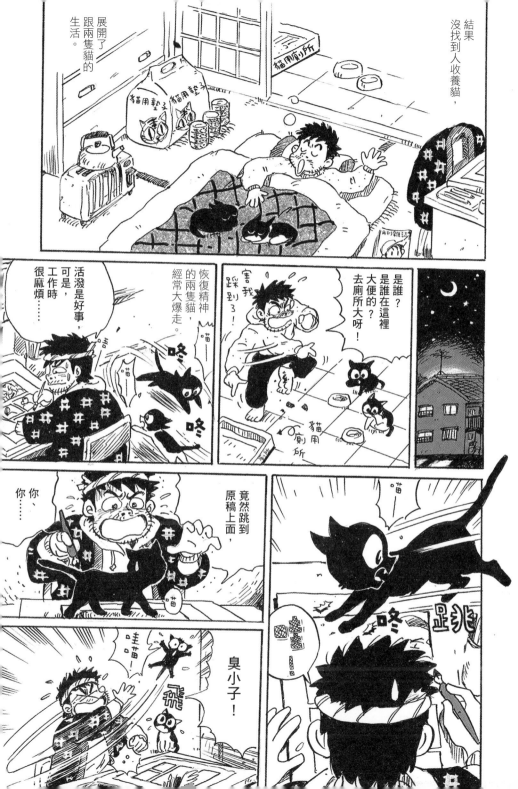

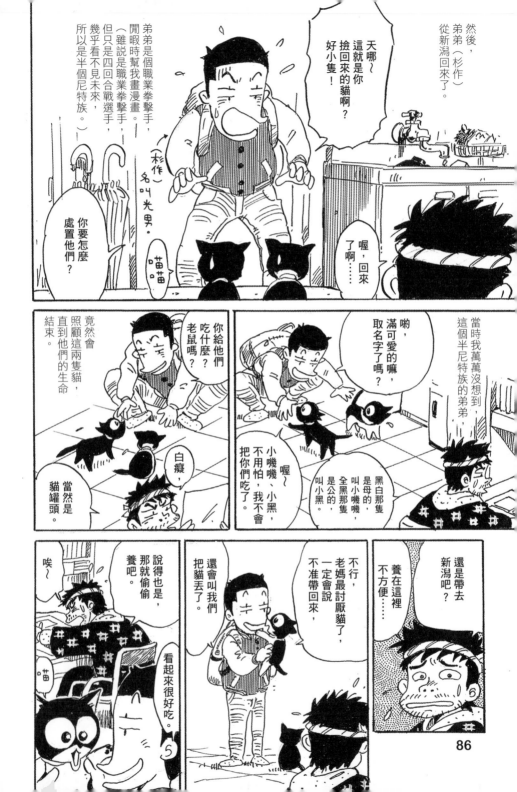

86

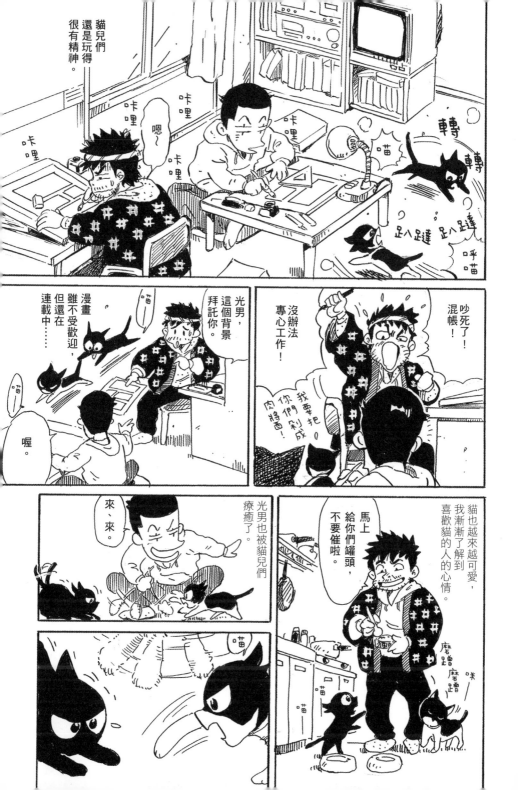

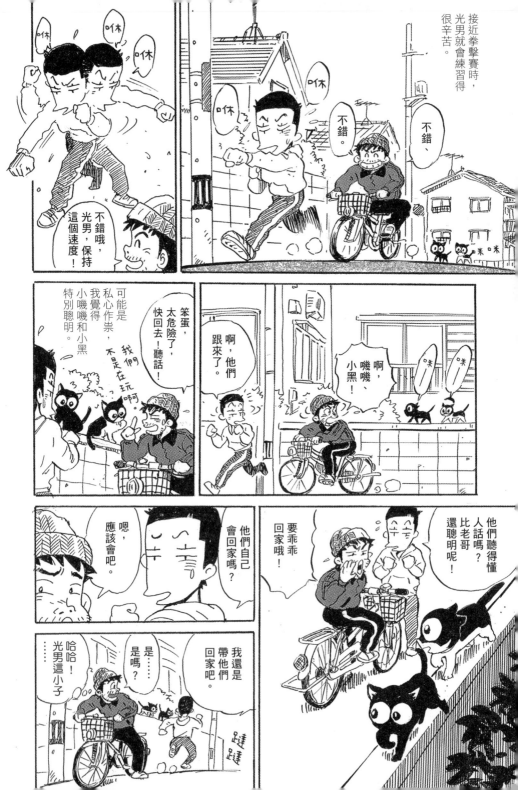

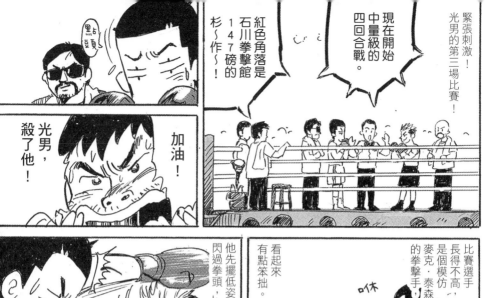

緊張刺激！
光男的第三場比賽！

現在開始
中量級的
四回合戰。

紅色角落是
石川拳擊館
１４７磅的
杉～作～！

加油！
光男，
殺了他！

黑頭

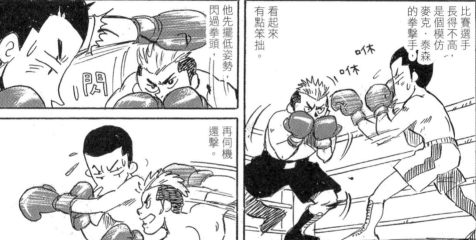

比賽選手
長得不高，
是個模仿
麥克·泰森
的拳擊手！

看起來
有點笨拙。

他先擺低姿勢，
閃過拳頭，

再伺機
還擊。

閃

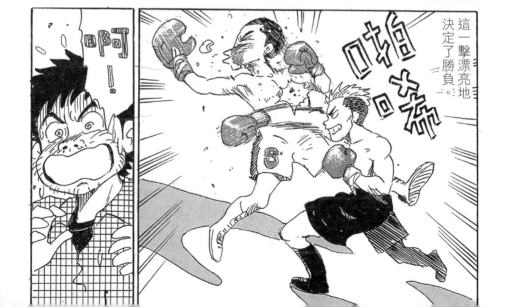

這一擊漂亮地
決定了勝負。

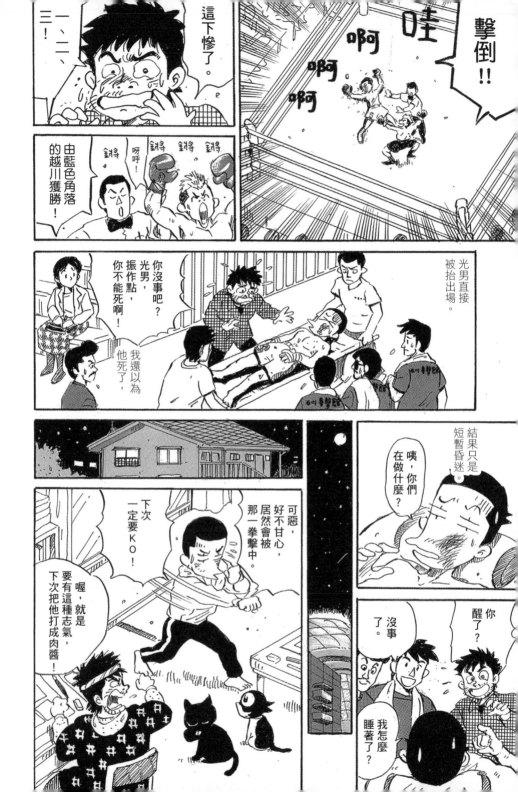

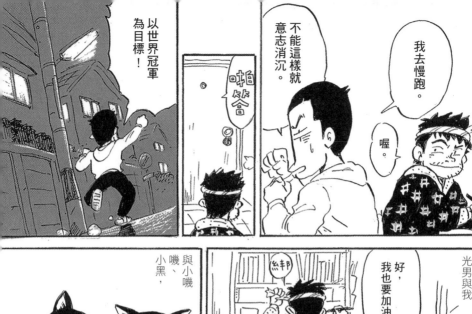

以世界冠軍為目標！

不能這樣就意志消沉。

我去慢跑。

喔。

啪咑咔咚

與小黑、小嘰嘰、小嘰，

絆

光男與我

好，我也要加油！

一定要爬到讀者調查的前幾名！

吃飯

餓肚子了

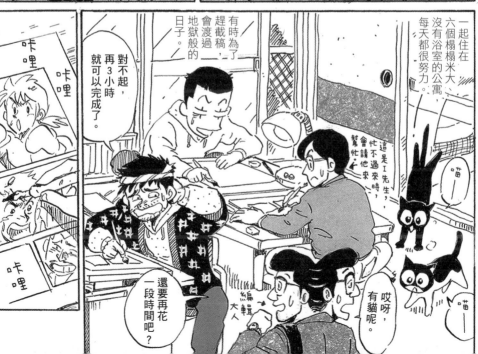

咔哩

咔哩

咔哩

對不起，再3小時就可以完成了。

有時為了趕截稿會渡過地獄般的日子。

還要再花一段時間吧？

一起住在六個榻榻米大、沒有浴室的公寓，每天都很努力。

這是I先生，忙不過來時，會請他來幫忙。

哎呀，有貓呢。

喵

喵

編輯大人

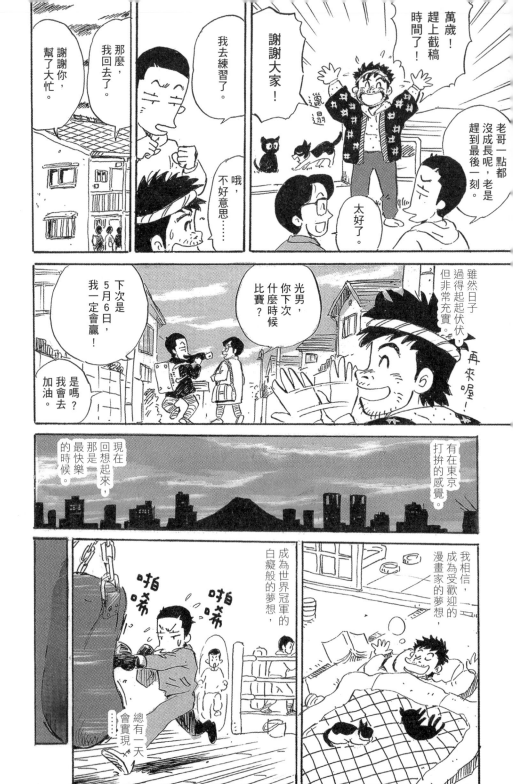

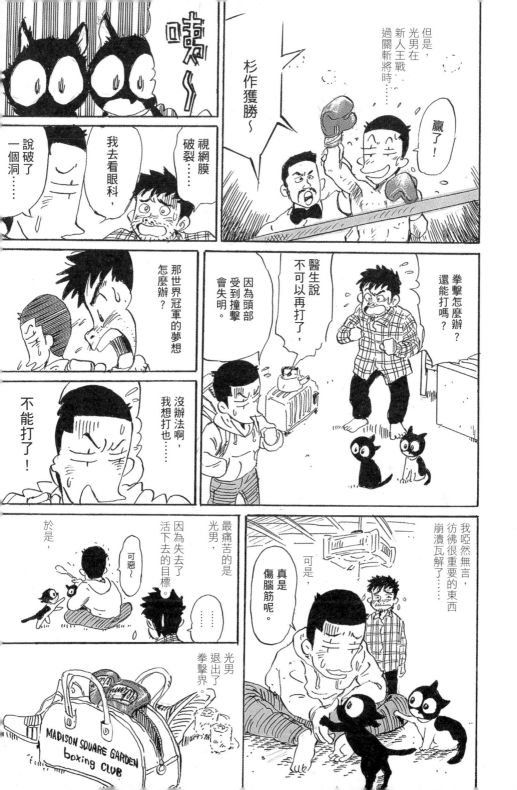

好白癡哦，聽到我叫小黑，即使在睡覺也會甩尾巴。

甩 甩

小黑。

小～黑。

小～黑。

小黑。

連載漫畫還是不受歡迎，就快結束了，這時候的我，

太好笑了！

哈哈哈哈哈

白癡兄弟

真的好白癡哦。

卻滿腦子想著第一次交到的女朋友完全沒有心情想工作的事。

老哥，認真工作！

要想想連載後接下來的工作啊！

對哦～

接下來～接下來就結婚囉。

結婚啊，哎呀，怎麼辦？

哈哈哈

他沒救了……

為了結婚，我決定去女朋友所在的新潟。

那麼，對不起啦，光男，我很快就回來了。

沒關係，在那裡也要認真工作哦。

我知道，在那裡也可以工作。

我把小嘰嘰和小黑託給了已經跟他們混熟的光男……不，應該說是塞給了光男。

加油哦，光男，再見了，小嘰嘰、小黑。

看他那樣子應該不會工作。

當時的我，是把工作、貓、光男全拋到腦後，滿腦子只想著女朋友的好色男人，事後我也反省了。

── 檀香山 ──

興奮的我，在夏威夷舉辦了婚禮。

所以盡情享受了這輩子最美好的春天。

我想再也不會來了，

失去了活下去的目標，失去了工作的光男，只剩下需要他照顧的小嘰嘰和小黑。

怎麼辦？小嘰嘰、小黑。

啊～走了呢，

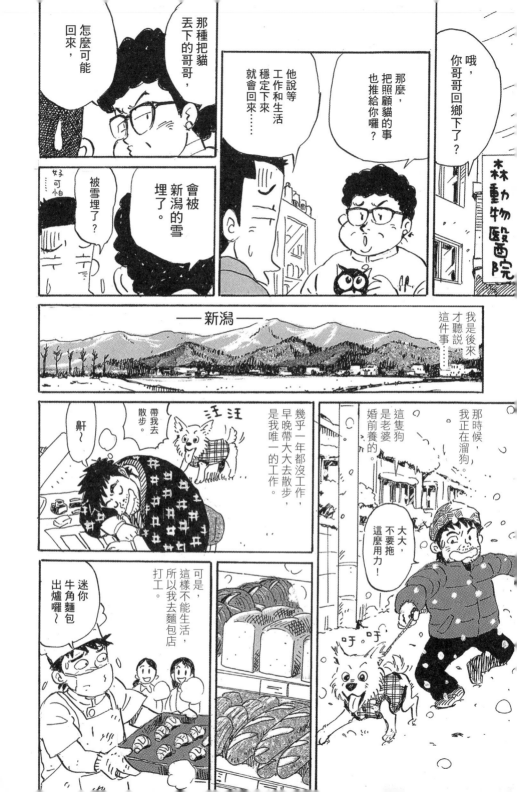

哦，你哥哥回鄉下了？

那麼，把照顧貓的事也推給你囉？

他說等工作和生活穩定下來就會回來……

那種把貓丟下的哥哥，怎麼可能回來，

會被新潟的雪埋了。

被雪埋了？

好可怕……

森力動物醫院

——新潟——

我是後來才聽說這件事……

那時候，我正在溜狗。

這隻狗是老婆婚前養的。

大大，不要拖這麼用力！

汪汪

哼～

帶我去散步。

幾乎一年都沒工作，早晚帶大大去散步，是我唯一的工作。

呀 呀

可是，這樣不能生活，所以我去麵包店打工。

迷你牛角麵包出爐囉～

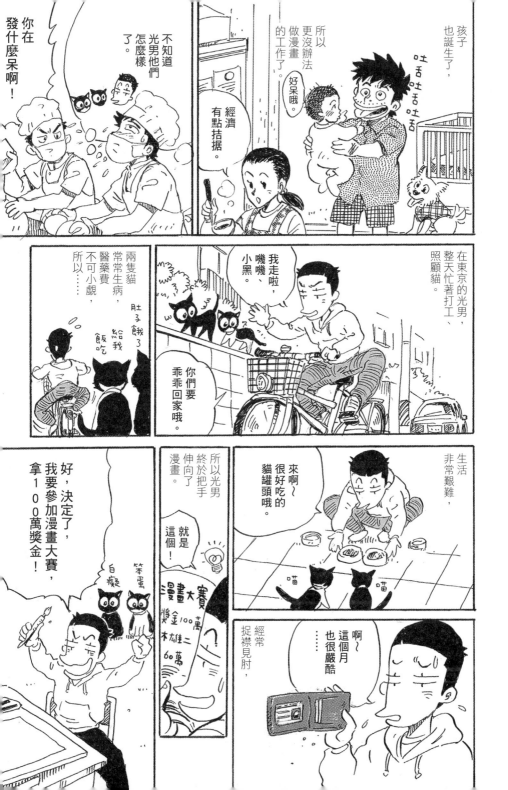

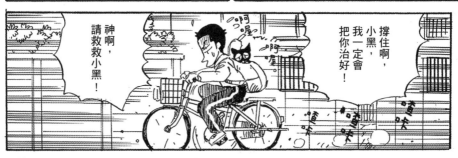
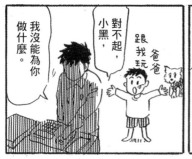
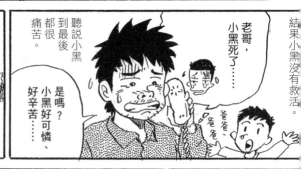
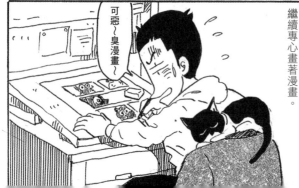

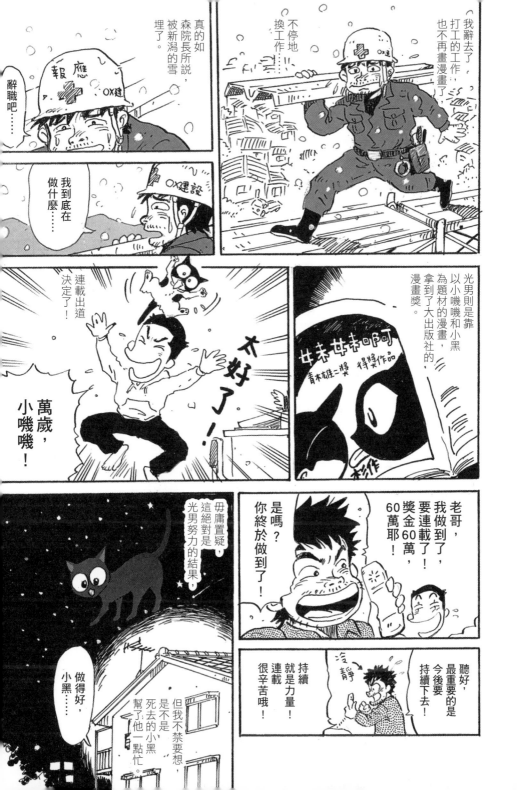

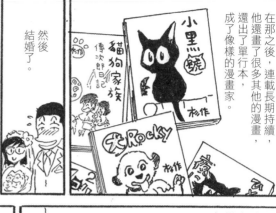

在那之後，連載長期持續，他還畫了很多其他的漫畫，還出了單行本，成了像樣的漫畫家。

然後結婚了。

孩子也誕生了⋯⋯

開始過著幸福的生活。

小嘰嘰老了很多，變成了老奶奶貓。

光男跟小嘰嘰總是在一起。

妳最近沒什麼精神呢，小嘰嘰，妳沒事吧？

這樣的光男和小嘰嘰，也逐漸邁向了結束的日子。

漫畫的連載中斷，工作沒了⋯⋯

生活越來越困難的時候，

與小嘰嘰一起生活了18年的光男，受到的打擊遠遠超過小黑死的時候。

如落井下石般，小嘰嘰生病死了。

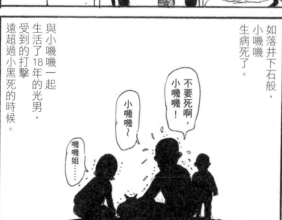

不要死啊小嘰嘰！

小嘰嘰～

嘰嘰姊⋯⋯

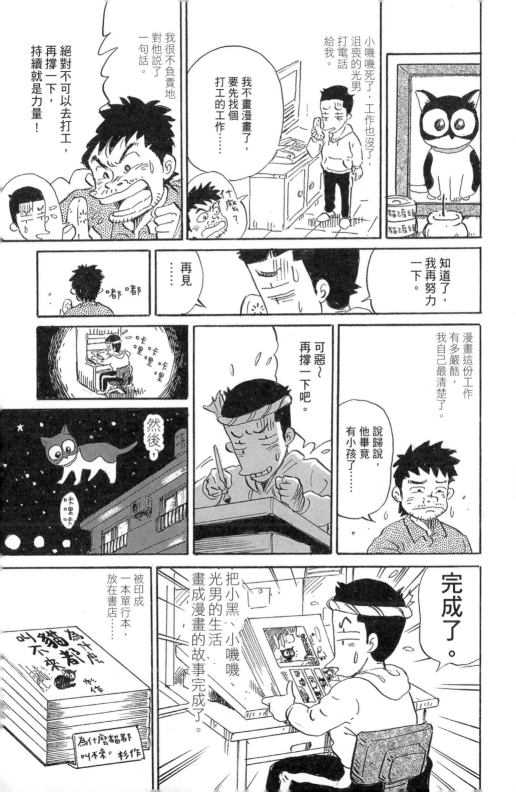

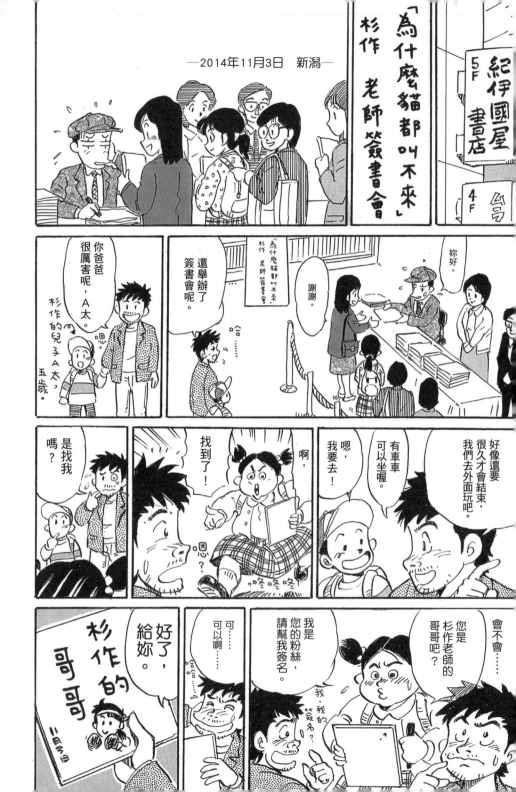

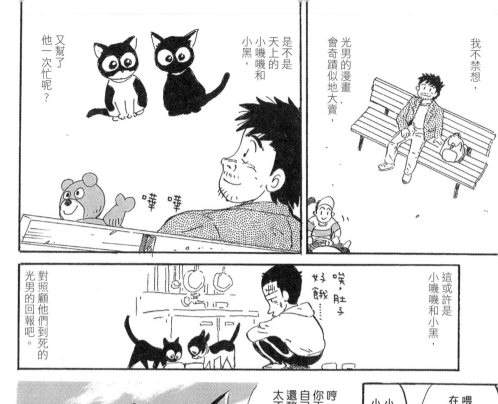

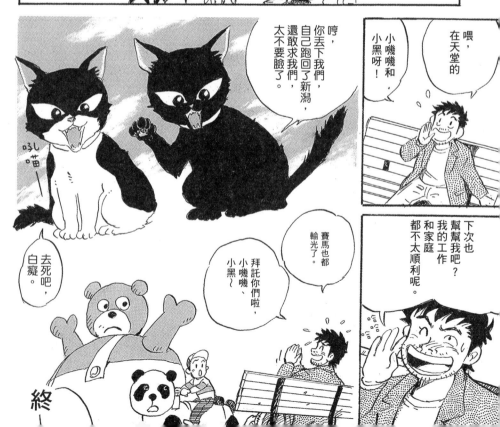

終

小嘰嘰、小黑與阿徹

這是第一次把小嘰嘰、小黑畫成漫畫的值得紀念的作品。
這時候用的是沾水筆。
阿徹是直接使用了朋友的名字。

牛奶

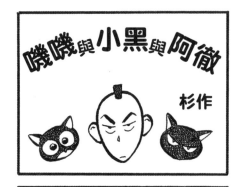

哥哥與小黑與阿徹

杉作

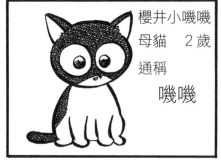

櫻井小哥哥
母貓　2歲
通稱
哥哥

櫻井小黑
公貓　2歲
小哥哥
的哥哥
通稱
小黑

櫻井徹
雄性　年齡不詳
志願是
成為漫畫家
通稱
阿徹

塗滿　　　　　　　　　垃圾

跑步

好久沒跑步了，去跑一跑。

咦，很久沒跑了嗎？

怎麼樣？小嘰嘰也要一起跑嗎？

不，我就不用了。

嘿嘿，要偶爾動動身體，不然會變傻。

昨天他去跑步時也說了同樣的話。

我才不想變成那樣的傻子。

母貓

喂，小黑，公貓們在爭奪母貓呢，你不參加嗎？

嘿，不用急，最後會贏得勝利那隻會遍體鱗傷，我擊敗那隻就行了。

好耶，幹得好，小黑！

貓的社會也不好混呢。

怎麼會這樣來？

108

麻煩　　　　　　　　　　　退稿

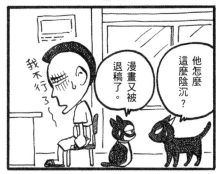

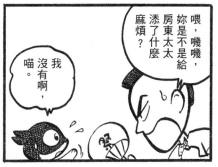

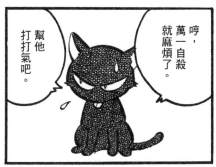

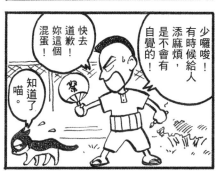

終

A太與P子

這是以長子和小鼓為題材畫的漫畫。
小鼓的性格很像小嘰嘰。這時候小嘰嘰剛死沒多久，
所以我抱著「不管她變成怎麼樣，都希望她會出現」的心情，
畫了最後一篇。

Ａ太與Ｐ子

杉作

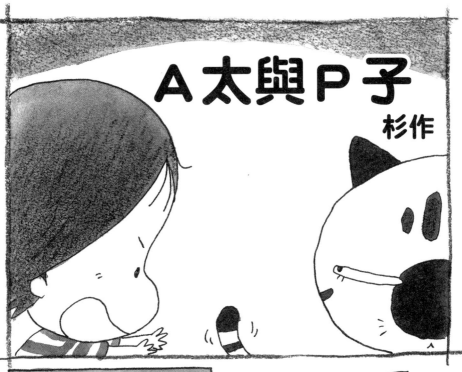

之1 不可愛

是不是胖了一點？

總是被拋在一邊。

貓罐頭

Ｐ子

啊！Ｐ子，不可以過來。

喵

給我飯

慢慢走，小心走。

最近，我……

112

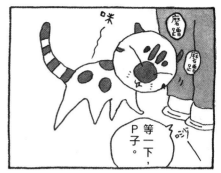

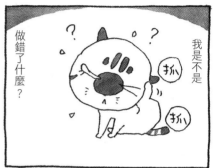

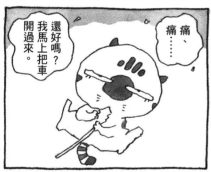

之2 籠子裡

我跑起來很快呢。

來了這麼一個
小子。
好可愛。
唔呼呼
啊哈哈
真的好可愛。

等一下，P子，為了餵A太喝奶，我都沒睡呢。

嗯～～

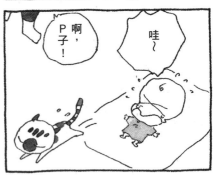

啊，P子！
哇～

開口閉口都是A太、A太，這小子有那麼重要嗎？

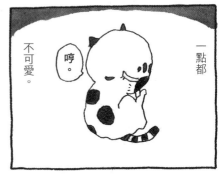

一點都不可愛。
哼。

114

我剛被帶回來時，只要哭一聲，就會馬上給我牛奶。

哎呀，肚子餓了嗎？

就像我真正的媽媽，很疼我。

很好、很好，很棒哦。

咪一

咪一

勝過真的媽媽。

我喜歡她，

她總是

陪著我。

我已經不可愛了嗎？

對了！

除去這個障礙物

就行了。

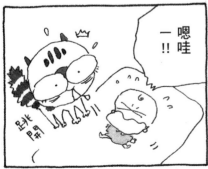

之3 逆轉

偶爾會睡成大字形

躂躂躂躂

怎麼了？

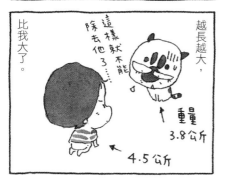

出來了。

呵呵。

喔，越來越會爬了。

獵物從籠子

好像是P子對他惡作劇。

嗯，這樣不行。

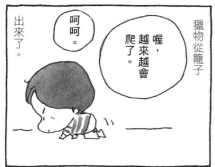

比我大了。

這樣就不能除去他了⋯⋯

越長越大，

重量 3.8公斤

4.5公斤

幹嘛，幹嘛！

盯

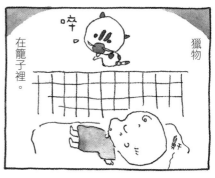

啐

在籠子裡。

獵物

之 4 美味

有時心情會很鬱卒。

喵嗚

半夜覺得寂寞，就試著叫媽媽。

喵— 喵— 喵—

拉

怎麼了？

P子，

站起來了！

舔 舔 舔

哇。

最近冷落妳了，

對不起。

才一轉眼工夫，形勢逆轉。

才 大 聲 慘 叫

啊—

啊—

老公，好厲害，

A太會站了！

怎麼了？
A太。

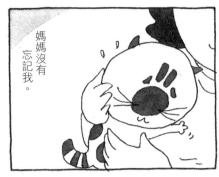

媽媽沒有忘記我。

呸
還是A太重要。

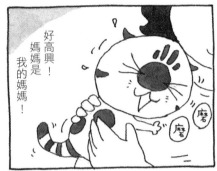

好高興！
媽媽是我的媽媽！

磨
磨

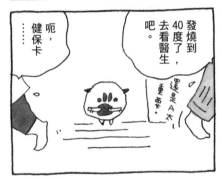

呃，
健保卡
……

發燒到40度了，去看醫生吧。

還是A太重要。

P子

呵呵

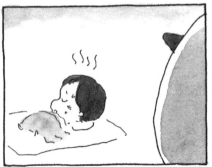

哇哇
——！

之5 同樣的遭遇

碗貓

很好吃。

鹹鹹的,

P子

啊一

啊一

怎麼了,A太,你要餵她嗎?

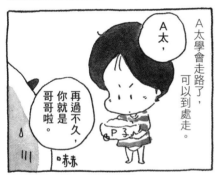

舔 舔 舔 舔

A太學會走路了,可以到處走。

A太,

再過不久,你就是哥哥啦。

P子

嚇

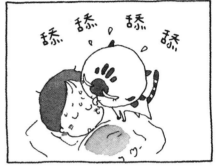

P子!

喂,

不安

A太的美味

看起來比剛才舒服一點了。

咦,燒有點退了。

鼻干 鼻干

122

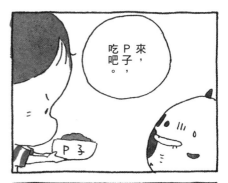

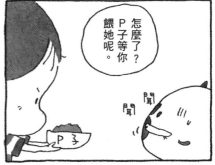

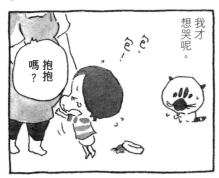

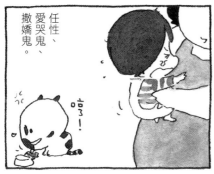

124

之6 初體驗

我眼神很兇。
很多人說

嗚哇！

哇哇！

嗚哇！

不管他怎麼哭，
媽媽都沒來。

呀呀

哇呀

咚

哇一

咚

嗚咽

嗚咽

跳

跟我
同樣的遭遇。

鼻干一

鼻干一

媽媽被寶寶搶走後，Ａ太更常來纏我。

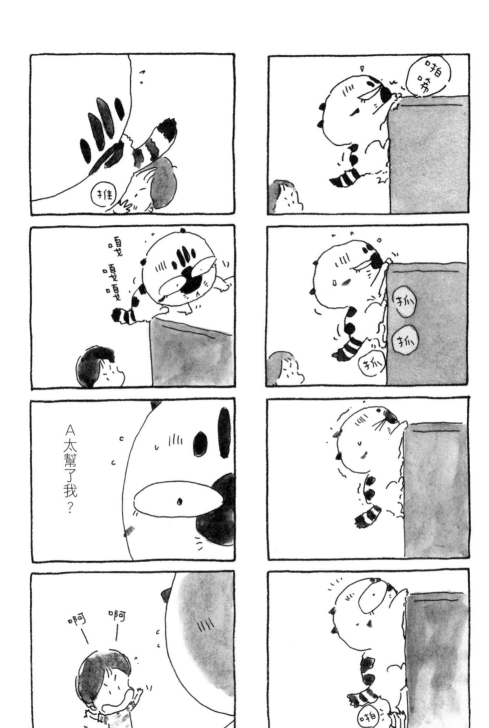

之7 復原

一整天

打了好幾次呵欠。

盯

跳

躂

啵啵沙沙

我與Ａ太之間的距離

稍微縮短了。

你醒醒啊，A太！

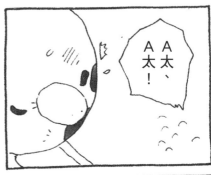

A太、A太！

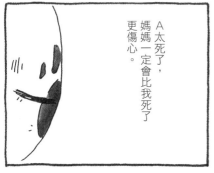

A太死了，媽媽一定會比我死了更傷心。

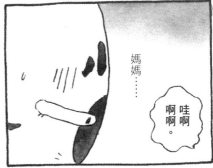

媽媽⋯⋯

哇啊啊啊。

真是個會找麻煩的小子。

繃崩

搖晃

搖晃

A太！

A太！

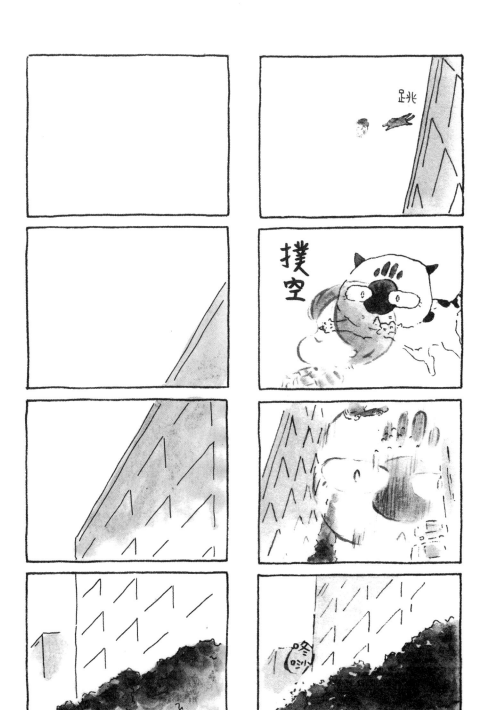

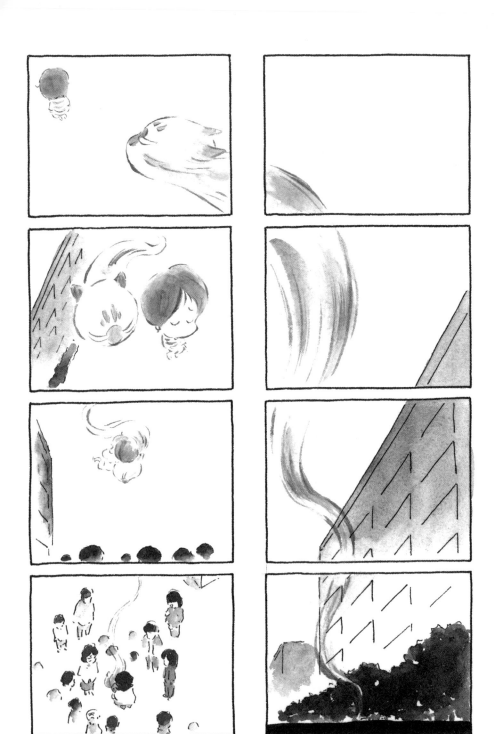

之8 再一下下

無可奉告

他能不能復原，
我不知道。

但我的身體，
是無法
復原了。

唉，沒辦法，

再陪他一下下吧。

終

小黑與小嘰嘰
一定在某處守護著我

經常聽到一句話說：
「託大家的福。」
製作這本 Fanbook 時，我實際體會到這句話的意義。
我現在可以這樣畫漫畫，
都是託各位書迷、所有關照過我的人的福。
真的很謝謝你們。
還有一件令人開心的事。

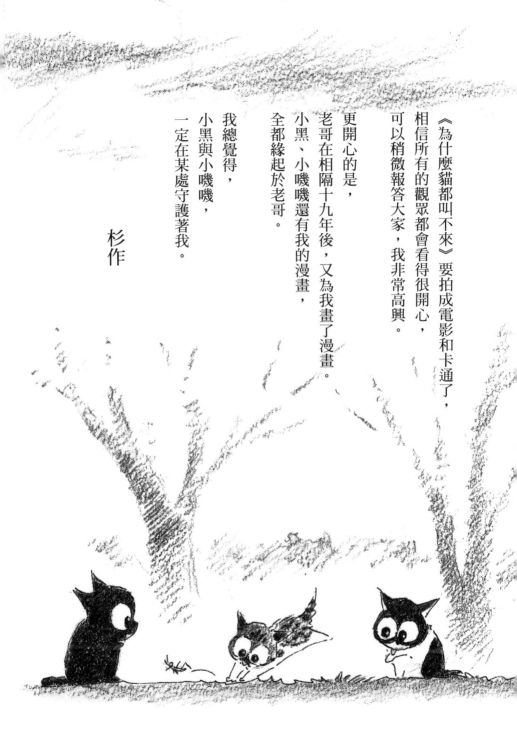

《為什麼貓都叫不來》要拍成電影和卡通了，

相信所有的觀眾都會看得很開心，

可以稍微報答大家，我非常高興。

更開心的是，

老哥在相隔十九年後，又為我畫了漫畫。

小黑、小嘰嘰還有我的漫畫，

全都緣起於老哥。

我總覺得，

小黑與小嘰嘰，

一定在某處守護著我。

杉作

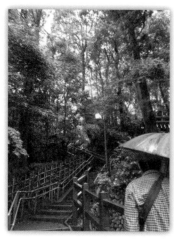
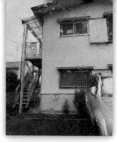

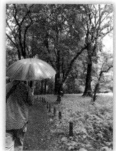

永遠不會遺忘的心情

　　我們在下著雨的日子，走訪了《為什麼貓都叫不來》的故事場景。

　　那天上午，杉作開著車到飯店接我。日文版的編輯瀧廣小姐也陪同一起，當初就是因為瀧廣小姐的建議，在小嘰嘰過世後半年，杉作開始將他在國分寺附近的租屋和小黑、小嘰嘰共同生活的故事畫下來。

　　從東京開了一個多小時的車，抵達了那棟兩層樓的建築。我看著眼前的米白色建築，一切的故事都變得鮮明了起來。杉作在這裡生活了十八年。從拳擊手的夢想開始，從討厭貓開始，到照顧起小黑和小嘰嘰，到成為專業漫畫家。都是在這個六疊榻榻米大的房子發生的。

　　杉作帶著我們，繞著公寓外圍散步，喚起了種種和小黑、小嘰嘰的共同記憶：兩層樓公寓的階梯、公寓的對外窗、外面的小院子、附近的小溪、公園、寺廟……有種我也曾經在這裡生活過的情感，慢慢湧上。

　　杉作曾經寫道：「就要跟這間公寓說再見了。在這裡生活了十八年，發生過很多事。我跑來哥哥的住處，邊幫拳擊手、邊幫哥哥畫漫畫。然後小黑和小嘰嘰來了。不知不覺中，家裡變得破破爛爛。小黑和小嘰嘰還小時，經常跑來跑去，那時候是最快樂的時光吧。」當他跟小嘰嘰說「我們要離開這裡了，我們要搬家了，知道嗎？」，「不知道是悲哀還是憤怒，小嘰嘰發出了嚎叫聲。對小嘰嘰來說，這裡是無可取代的住處，她一定不想搬家。總覺得是我奪走了小嘰嘰的幸福，換取我自己的幸福。」

　　我想起了愛米粒剛成立時，我在東京的書店一看到《為什麼貓都叫不來》，就決定出版的心情。如今，愛米粒成立十年了。對於這套書的感動依舊，甚至更深，我相信這份心情是不會改變的，不管在多久之後。

<div style="text-align: right">愛米粒出版社 總編輯　Emily Chen</div>
<div style="text-align: right">2023. 01. 03</div>

《為什麼貓都叫不來》系列作品，讀者回函卡來信眾多，
為大家精選幾封讀者的熱烈回響！
讀者們的狂愛，我們聽見了！感謝大家的支持。

深深被作者與貓咪的互動給吸引。覺得心靈都被治癒了。

台北市大同區
林小姐，28 歲

彰化縣大村鄉
李小姐，21 歲

好可愛的畫風，我也有養貓，看這本書都會不自
覺的會心一笑！希望作者大人可以再多分享和愛
貓的故事♥愛米粒能出版這本書真是太棒了！

之前在網路書店看到介紹，因為自己也有養貓，所以特
別注意跟貓有關的書。在火車站附近的書店看了兩分鐘，
就毫不猶豫地將 2 本都買回家。因為溫暖的畫風真是太
棒了！謝謝愛米粒出版這麼棒的書，謝謝！加油！

嘉義縣大林鎮
錢小姐，28 歲

台中市南屯區
洪小姐，11 歲

我很喜歡貓咪，我覺得這本書畫得非常生動！內容
也很有趣，希望可以再出第三本喔！加油 ~> ○<

我覺得你第一、二集的書很好看，
希望可以看到你的第三集。

新北市中和區
林先生，10 歲

新北市汐止區
呂小姐，28 歲

作者描繪生動有趣，有歡笑有淚水，很多地方都能產
生共鳴，非常喜歡這本書，也很值得推薦，一看再看。

雖然本身並沒有養貓，但真的很喜歡貓的一切事物，
甚至是貓與主人的互動真的相當有趣，藉由此書也能
簡單易瞭的看見與明白，真的很棒！作者加油 ~ 相信
你也能找到喜歡小嘰嘰的另一半。愛米粒也很棒，出
版的書都相當引人入勝！加油 ~ GO GO~

台南市佳里區
許小姐，25 歲

很喜歡這本書，希望有續集，會再繼續購買。去年撿了幼幼貓，當了一年貓奴後，對書中的一切故事感觸良多，也希望有更多更多的人能給身邊的動物溫暖~

高雄市新興區
朱小姐

新北市淡水區
張小姐，25 歲

看著內容，又想起與家中貓咪們相遇及相處的過程，也想到許多如同過客的流浪貓咪的往事。希望作者能持續畫下去，非常喜歡這系列！

作者細心描繪和貓咪相處的情景，特別令人感到溫暖，也感動！

台北市信義區
王小姐，31 歲

高雄市新興區
陳小姐，24 歲

不論是書封的質感或是內容，都令我印象深刻。我也是買了第1集後，才再追第2集，希望能有更棒的作品出版。加油！

內容溫馨可愛，迫不及待想看續集。By 愛貓人

宜蘭縣五結鄉
廖小姐，22 歲

桃園縣中壢市
李小姐，20 歲

一開始是看到網路書店的廣告信，被封面吸引，就決定 1、2 兩本都買。看完後，原本對貓不感興趣的我，現在對貓的世界充滿好奇 ^_^

一翻開就停不下來，不論是小黑、小嘰嘰，還是杉作作者本人都好有趣，如果有後續可以快點推出嗎？或是杉作老師的其他作品，謝謝！

台南市永康區
李先生，25 歲

台中市梧棲區
陳小姐，25 歲

完全把養貓人的「症狀」描繪出來！一旦成了貓奴，這輩子就無法翻身了 XD

自己很愛cat~ 無意間逛網路書店時發現的。立馬被書封四格漫畫給吸引~ 書整個也好可愛~ 故事深得人心，真的是太好看了，一翻開就停不下。看了一遍還會一直重複看第2、3遍！請作者杉作一定要加油~！非常支持他的風格♥

新北市三峽區
王小姐，27 歲

與貓平日生活的小點滴,卻充滿著暖暖的幸福感! ^_^ 好書~ PS.小黑死了哭慘了>_<

宜蘭縣羅東鎮
簡小姐,21 歲

雖然我家是養小狗,但卻感同身受。很佩服作者,即使經濟困難也把小黑、小嘰嘰照顧好,並沒有丟棄他們,這是許多人都做不到的。

新北市蘆洲區
黃小姐,23 歲

看貓 1 的時候,在小黑死掉那裡哭了……這本書真的很好看,期待貓 3 出來。

台中市霧峰區
洪小姐,13 歲

我是個愛貓奴,邊看此書邊摸著我的貓,有種和作者面對面對話的感覺,都是因為貓的關係,非常感謝這本書的出版!

彰化縣彰化市
鄭小姐,36 歲

養了第一隻,真的會無止境的養下去,連外面的浪貓都會關注呢!誰叫我們喜歡上貓了呢~呵~ 期待第3集喔!

台中市西屯區
吳小姐,34 歲

好喜歡小黑、小嘰嘰、貓老大,跟貓的一切小確幸!又哭又笑的人生小劇場這麼真實,希望小嘰嘰永遠健康!

基隆市中正區
黃小姐,23 歲

我的咪兒子今年走了,享年13歲。沒有勇氣再養一隻,但又思念他……看看作者可愛的咪畫作品得以聊慰,以解相思之苦……

花蓮縣富里鄉
伍先生,34 歲

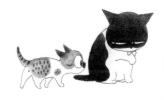

愛視界 026

作者：

為什麼貓都叫不來 最終

杉作 &杉崎守 | 猫なんかよんでもこない。その後 【書衣海報版】

譯者：涂愫芸 | 出版者：

愛米粒出版有限公司 | 地址：

台北市 10445 中山北路二段 26 巷 2 號

2 樓 | 編輯部專線：（02）25622159 | 傳真：　　　　（02）

25818761 |【如果您對本書或本出版公司有任何意見，歡迎來電】| 總編輯：

莊靜君 | 印刷：上好印刷股份有限公司 | 電話：（04）23150280 | 初版：

二○一六年（民 105）一月十日 | 二版一刷：二○二三年（民 112）

二月九日 | 定價：350 元 | 總經銷：知己圖書股份有限公司 |

郵政劃撥：15060393 |（台北公司）台北市 106 辛亥路

一段 30 號 9 樓 | 電話：（02）23672044 ／ 23672047 |

傳真：（02）23635741 |（台中公司）台中市 407

工業 30 路 1 號 | 電話：（04）23595819 | 傳真：

（04）23595493 | 法律顧問：陳思成 | 國際書碼：978-626-

97016-1-2 | CIP：947.41 ／ 111021884 | NEKONANKA

YONDEMO KONAI. SONOGO © 2015 Sugisaku, Mamoru

Sugisaku All rights reserved. Original Japanese edition published in 2015

by JITSUGYO NO NIHON SHA, Ltd. Complex Chinese Character

translation rights arranged with JITSUGYO NO NIHON SHA, Ltd.

through Haii AS International Co., Ltd. Complex Chinese

translation copyright ©2015 by Emily Publishing

因為閱讀，我們放膽作夢，恣意飛翔—成立於2012年8月15日。不設限地引進世界各國的作品。在看書成了非必要奢侈品，文學小說式微的年代，愛米粒堅持出版好看的故事，讓世界多一點想像力，多一點希望。

愛米粒 FB

填回函送購書金